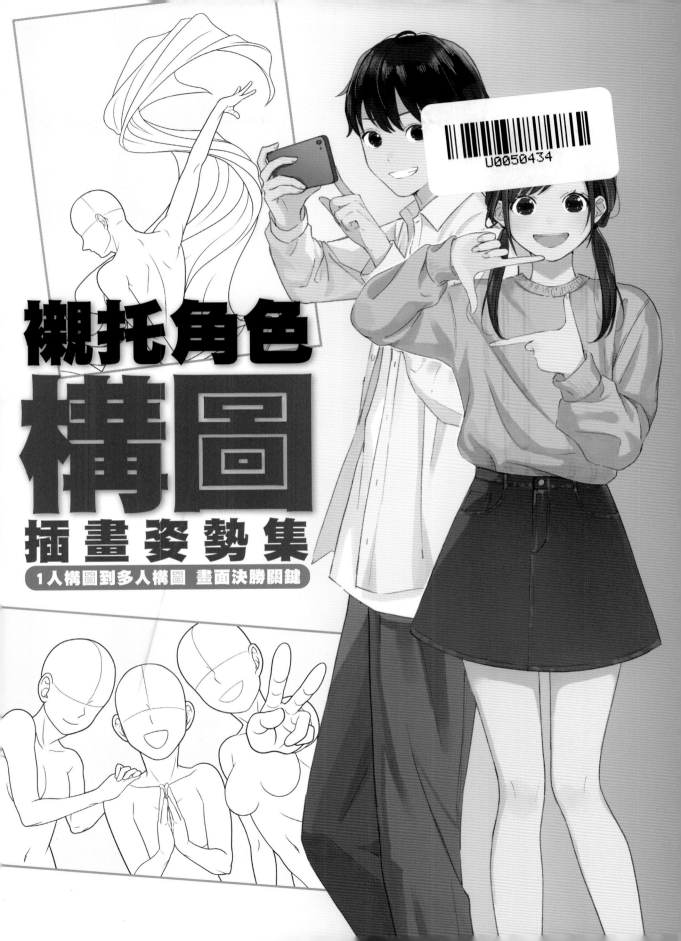

襯托角色
構圖
插畫姿勢集

1人構圖到多人構圖　畫面決勝關鍵

除妖三劍士
虎狼 SAKIRI

Childhood friend
HAMU 鼻

桃鬼鬥爭
~又名搶購炒麵麵包的巡迴戰~
RARIATOO

muneca
神威 NATUKI

只要花一點點的功夫，就能讓你的插畫散發無窮魅力！
「構圖」是繪圖初學者的好夥伴！

開始繪圖沒多久之後，是不是曾經覺得無法再畫得更出色，
內心感到焦躁不安？

明明很認真描繪自己喜歡的角色，但是怎麼畫都不夠漂亮帥氣。
好像只是隨便塗鴉的樣子……。
對自己的繪圖才能感到失望，甚至都快失去繪圖的動力。

這個時候，「構圖」將帶給你最大的助力。
構圖有各種說法和解釋，
在漫畫插畫的世界中，「構圖」指的是「構成畫面的技巧」。
決定角色配置，思考攝影法則，
還有其他各種技巧，目的都是希望「想讓畫面傳達出繪師的想法」，
以及「畫面能讓人百看不厭」。

為了將角色臉部與身體畫得漂亮生動，必須勤練人物素描和線稿的技巧，
要畫得完美需花費不少時間。
但是「構圖」卻不是一種難度很高的技巧，
大多是可以簡單運用的小訣竅。
例如，改變角色配置等小撇步，
就可以讓角色增添無窮的魅力。

本書中收錄了許多「一張畫」定勝負的構圖，
例如漫畫扉頁畫或同人誌封面插畫等。
首先，請大家先從臨摹和模仿開始，
試試在自己的繪圖中加入「構圖」的力量吧！
描繪的角色變得閃耀生動，
一定可以讓自己感受到創作的「樂趣」！

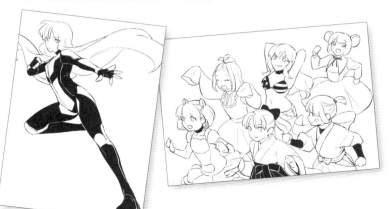

目　錄

襯托角色
構圖
插畫姿勢集
1人構圖到多人構圖　畫面決勝關鍵

第 1 章
1 人構圖
……43

構圖的基本

構圖是影響插畫魅力的重要因素。構圖並不只單純決定角色擺放的位置，還需要細膩描繪出姿勢，考量運用攝影法則，如此搭配多種技巧才能「構成」畫面。

構圖「類型」說明

繪畫和照片在構圖上，有各種經典的「類型」，可讓多數欣賞的人容易感受其中的「美感」，體驗當中的「魅力」。這邊我們將為大家介紹幾種常見的類型。

圓形構圖

這種類型是在畫面的正中央分別畫出一條直線和一條橫線，將角色以及主要配件配置於中央的構圖。因為形似日本國旗，所以又稱為日之丸構圖。想突顯主角或是想給人威風凜凜的感覺時，運用這種經典類型，就可以營造出想要的效果。但是，有時因為只將角色描繪於正中央，而讓人覺得了無新意，感到無趣。這類構圖也不適合運用留白處為畫面創造效果。

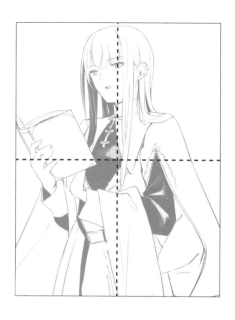

特徵 主角醒目！也顯得無趣

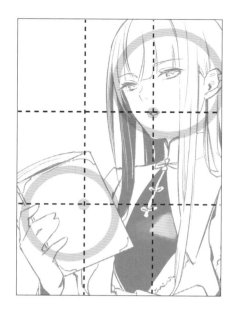

三分法構圖

這種類型是將畫面分別由橫向和縱向劃成三等分，將角色和小道具配置在縱橫交會點上的構圖。若覺得圓形構圖遍於無趣，將角色從中央稍微旁移成此種類型，就可以讓插畫變得更出色。三分法構圖簡單又可運用在各種場景，若不知如何選擇，可以先試試將畫面改成這種構圖，說不定會有很好的效果。

容易上手、效果絕佳的技巧 **特徵**
可運用於各類插畫場景

黃金比例構圖（Phi Grid）

這是美術界經常運用的類型，以黃金比例為基礎，這類構圖可以讓觀賞的人感受到美感。先描繪出1：1.618（若難以劃分，也可用5：8的比例）的分割線，在縱橫交會點上配置小道具。也可以和三分法構圖一起試畫，再看看哪一種較為適合。

特徵

名畫常用的美學比例
需要熟悉比例的拿捏

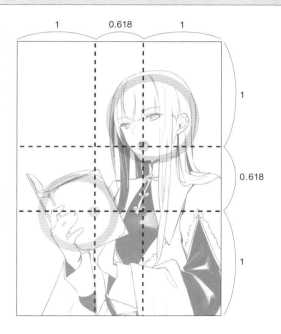

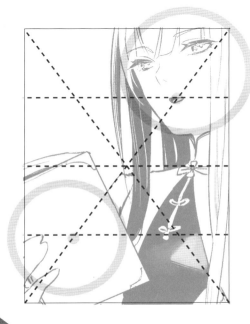

RAILMAN 構圖

這種構圖類型是將畫布較長的一邊分為四等分，將角色和小道具配置在對角線與四分線交會點上。原本是拍攝鐵路照片常用的攝影法則，與三分法構圖和黃金比例構圖相比，交會處的位置離畫面中央較遠，所以如果除了角色也想突顯背景時，很適合使用這種構圖類型。

主角與畫面中央稍有距離
同時生動展現角色和背景

特徵

POINT

沒有完全在
交會點上也OK！

畫面的分割線以及交會點，只是一種大概的基準線，讓創作的畫面容易讓人覺得「好看」。沒有一定要將角色臉部的中央或想突顯的小道具，完完全全、絲毫不差的放在交會點上。

另外，也沒有規定哪一種場景的插畫，就一定要用哪一種畫面分割的構圖類型。只要覺得「好像有點不適合」，就再試試看其他的類型或是增添繪畫元素，最重要的是「打破構圖類型」，多嘗試錯誤、不斷實際運用。

臉部中央沒有在交會點上也沒關係

若覺得重心偏向畫的一邊，可以在空白處增加標題或背景圖樣

構圖類型
活用

[1] 圓形構圖

突顯主角、表現充滿張力的畫面

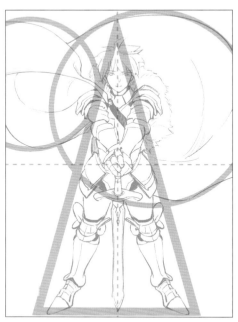

這是將主角配置中央的構圖，多用於以角色為主軸的插畫。相反的，缺點就是畫面簡單、容易讓人感到無趣。可多一點心思描繪出人物服裝或髮型，勾勒成飄動等比較複雜的線條輪廓，讓畫面不顯無聊。

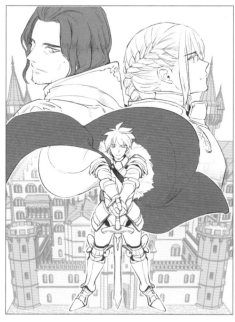

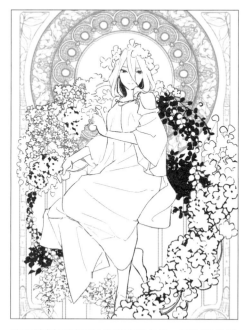

圓形構圖還有另一個優點，就是當畫面配置人物較多時，可以很容易突顯主角的存在。即使配角畫的較大，只要將主角配置在畫面中央，依舊難以遮掩強大的主角光環。

這張範例是以圓形構圖配置角色，再以裝飾點綴成圈（彩色範例請參考P7）。畫面張力較薄弱，但連畫面角落都細細描繪，仍是一張值得欣賞的插畫。

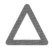

比較不適合動態表現

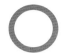

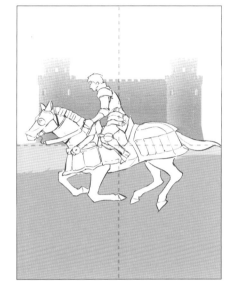

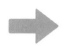

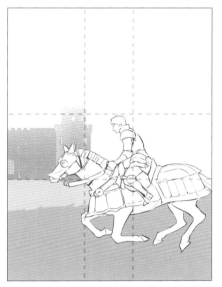

使用圓形構圖，比較不容易展現動態感的畫面，好比騎馬馳騁的躍動感（左圖）。若將主角稍微移開畫面的中心，運用黃金比例構圖等，就可以展現出動態畫面（右圖）。不但顯出空間寬廣的開闊感，還能感受到地面遼闊的景深。

戲劇性表現「即將」的瞬間截圖

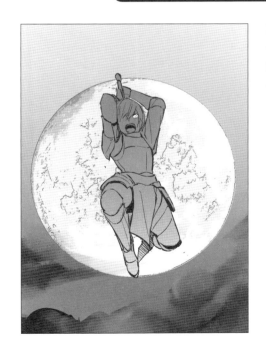

圓形構圖雖然比較難表現出動態感的畫面，但卻可以畫出激烈動作瞬間停止的「即將」場景，讓畫面充滿戲劇性效果。左圖是蓄勢待發、揮劍砍下之前，「即將」的瞬間。這樣的畫面構成很容易讓人聯想到後面將出現致命的一擊。

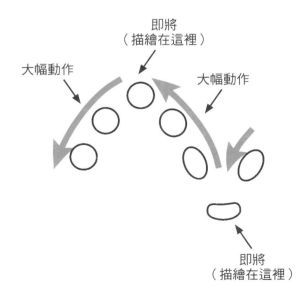

即將
（描繪在這裡）

大幅動作

大幅動作

即將
（描繪在這裡）

[2] 三分法構圖

適合畫面完整協調的插畫創作

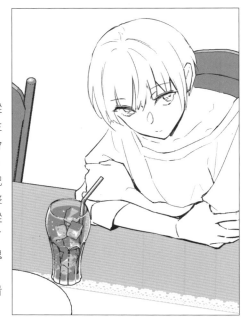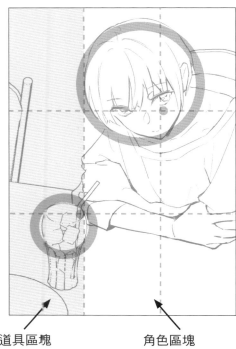

這是畫面從橫向、縱向分成三等分，將主角和小道具置於交會點上的三分法構圖。角色和小道具可以配置於畫面全體，完整協調。右邊插畫以縱向的分割線，劃分了角色和小道具的區塊並利用構圖的技巧，提升畫面整體的好看度。

小道具區塊　　　　　角色區塊

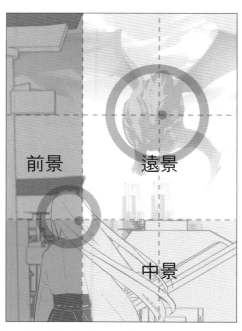

前景　　　遠景

中景

上圖用三等分的切割線，描繪出了「前景（前面的景色）」、「遠景（遠處的景色）」、「中景（中間景色）」，讓人感受到景深的同時，藉由縱向與橫向的分割線，為插畫增添安定感。

可加深角色與背景的印象

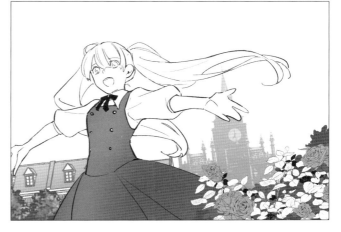

這是一張將角色大面積擺入畫面，在三分切割線的交會點上，配置主場景鐘塔的範例插畫。橫幅擺放的畫面，可拉寬場面背景，容易描繪營造出景深的插畫。

這是一張在三等分切割線的交會點上，配置角色與建築物的範例插畫。運用仰望視角（仰視）的攝影法則，可讓建築物大面積放入畫面，方便描繪出角色和建築物皆是插畫主角的畫作。

加入插畫標題時

三分法構圖可以在畫面整體配置角色和小道具，另一方面可能比較難將插畫標題融合於畫面中。大家可以試著有技巧地將標題放入角色和小道具以外的空隙（左圖），或是緊貼設計在三分切割線上，也是個不錯的作法。

[3] 黃金比例構圖（Phi Grid）

適合畫面充滿強烈動作張力的插畫創作

這是一張以1：1.618分割的黃金比例構圖，與三分法構圖相比，主角較靠近畫面中央，若想同時展現出躍動感與圓形構圖的情緒張力，則很適合將此構圖運用於插畫中。這張圖的左側留下空白，是為了讓人想像「角色後續可能的動作」，刻意設計的小巧思。

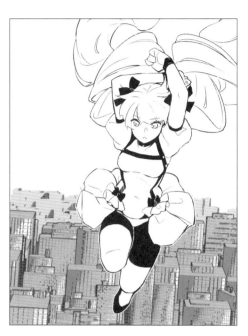

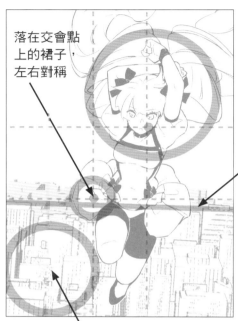

落在交會點上的裙子，左右對稱

沿分割線的地平線

引人想像的動作空間

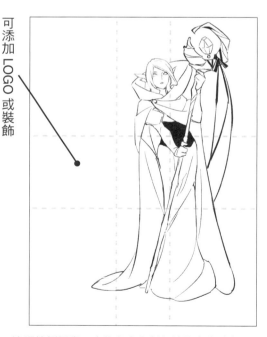

可添加 LOGO 或裝飾

分割線的交會點上，如果都配置了角色和小道具，缺少「留白」，會讓插畫少了一些動態感。如果能有意識地配置於對角線的交會點，或L字型輪廓上，可避免這樣的疑慮。

這張範例插畫，未能留意在對角線的交會點上配置角色。是不是讓你很想在左側空白添加 LOGO 和裝飾？或是將裙襬或披風的落點，延伸描繪在左下角的交會點上，也可以讓整體畫面更加協調。

可適當的留白，便於加入標題

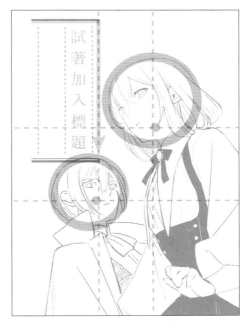

黃金比例構圖的交會點比較靠近畫面中央，所以容易將標題擺放在外側留白處是其特點。漫畫扉頁畫和同人誌的封面等，可試著在畫面空白處，放入標題 LOGO。

畫面讓人感到過於擁擠時

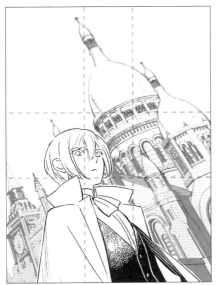

利用黃金比例配置角色和背景時，角色臉部若和建築主體的距離過近，會給人畫面擁擠的感覺。這個時候，建議使用交會點間距較開的三分法構圖或是 RAILMAN 構圖。

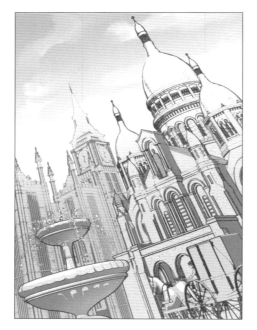

[4] RAILMAN構圖

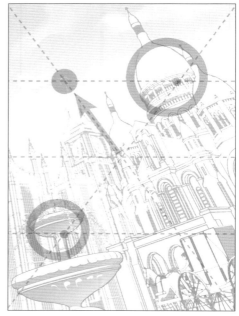

適合利用風景的繪圖創作

RAILMAN 構圖就是將畫面較長的一邊分為四等分，將角色和小道具配置在對角線與四分線交會點上的構圖。很適合用於想更加突顯建築與自然之美的場景。這張圖例運用「仰望視角」的攝影技法，在交會點上配置了噴水池與建築圓頂。這邊的技巧是相機傾斜，引導視覺沿著鐘塔屋頂的對角線，將視線落在景深處。

比起角色，更想將背景當作插畫主角時，最適合運用 RAILMAN 構圖。這類構圖的交會點偏畫面中央的外側，將角色配置於可以拉寬背景空間。

可以運用在純風景的插畫，因為可以營造建築物和自然景象的壯闊，在上面添加人物角色的描繪也有很好的呈現效果。

活用留白創作出具戲劇性效果的場景

 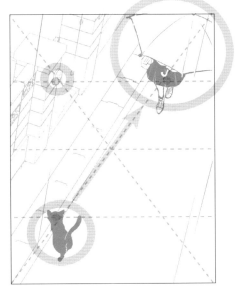

將鏡頭拉開到距離角色較遠的位置，大膽的以俯視或仰視的角度，運用留白的技巧，就可以營造出充滿戲劇性的場景效果。這張範例，在對角線的交會點上配置了少女和貓咪，道路也沿著對角線描繪。少女和貓咪之間大範圍的空白，讓人產生緊張感和感受到可能發生的戲劇張力。

搭配圓形構圖的範例

RAILMAN 構圖的交會點靠近畫面外側，中間會產生空白。如果搭配將主角配置於中央的圓形構圖，也可創作出畫面整體協調的插畫。

這張範例以 RAILMAN 構圖為背景，利用圓形構圖將角色配置於中央，充分展現了風景與角色。

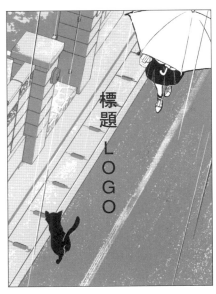

標題
LOGO

大家也可以試著在 RAILMAN 構圖的畫面中央，利用圓形構圖放入標題。

配合構圖類型的畫面裁切

除了配合構圖類型繪圖之外，還有另一種方式，就是裁切（剪裁）繪製好的插畫，再與構圖重新組合搭配。數位插畫的剪裁和移動相對簡單，所以特別想將這種技巧推薦給電腦繪圖的人士。

過於一般…

缺乏張力！

方形畫面上幾乎都是角色的描繪，典型的圓形構圖，給人有點普通的感覺。

套用在黃金比例的類型，取得畫面的協調。在空白處加上標題，就超適合當作漫畫扉頁畫和同人誌的封面。但是仍然覺得「想再增加一點衝擊力！」

用黃金比例構圖大膽裁切畫面

大家試著果斷大膽的裁切畫面吧！左圖是將畫面聚焦放大的範例，把角色下巴和蝴蝶結的落點，放在黃金比例格線的交會點上。隱藏了角色的部分眼角，反而有引人注意的效果。右圖是將畫面更加聚焦放大的範例，這次是把角色眼睛以及鼻子的落點，放在黃金比例格線的交會點上。好像在用一隻眼睛直視窺探一般，強調出角色眼神的力道。不論是哪一幅插畫都展現出角色的魅力，但其實是利用角色的一部分設計裁剪出的裁切插畫。這種方式很適合運用在藝術時尚氛圍的作品。

有戲劇張力夠時尚！

三分法構圖和 RAILMAN 構圖的畫面裁切

左圖是利用三分法構圖的類型，將眼睛和蝴蝶結落在交會點上的裁切範例。這張插畫的右邊留白，營造出有點意味深長的氛圍。右圖是利用 RAILMAN 構圖的裁切範例。這張插畫的左邊留白，創造出另一種感覺。大家試試各種裁切方式，看看甚麼樣的裁切方式，會散發出甚麼樣的效果，慢慢摸索出自己想呈現的插畫吧！

POINT　　**正宗的圓形構圖，可將整體畫面聚焦在臉部和胸部以上**

左圖範例將角色胸部以上（胸線以上）都配置在畫面內。右圖則是以臉部為中心，想表現整張臉的裁切範例。表現張力雖然稍弱，但都是能充分散發角色魅力的插畫。如果是漫畫扉頁畫或雜誌的封面，這樣的裁切範例就是一種經典類型。
典型的裁切範例以及大膽的裁切範例，都有各自的優點，請大家依照自己想傳達的畫面，選擇合適的裁切手法即可。

形成構圖的「框架比例」

除了構圖的「類型」，試著加入可以引導觀賞視線的「框架比例」，如此可以創作出更令人欣賞的畫面。這邊將為大家介紹三角形、圓形、黃金螺旋等基本幾何圖形的框架比例。

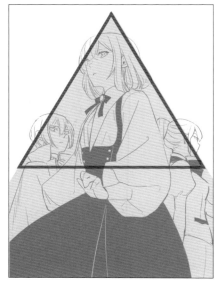

三角形

此框架比例將觀賞視線集中於三個頂點的效果，正三角形給人安定感；微微傾斜的三角形，可演繹出躍動感與不確定感。橫向傾倒的三角形則可創造出與對角線相似的效果。

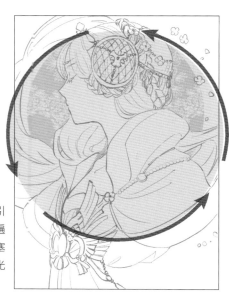

圓形

此框架比例可將觀賞視線引導在圓滑曲線上，自然看遍整體畫面。不需要將畫面塞滿繪圖元素，只要順著目光就能有期望的效果。

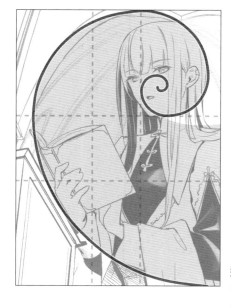

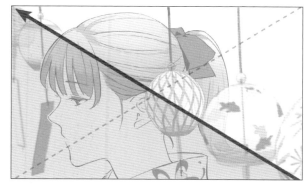

黃金螺旋

這是依照黃金比例（1：1.618）描繪的螺旋型框架比例。將視線從漩渦的中心引導至螺旋尾端。

對角線

這是將視線沿著對角線延伸的框架比例，可讓人感到景深，讓前面的繪圖元素看似衝出畫面一般，靈活展現各種效果。

框架比例
的活用

[1] 三角形框架比例

吸引觀賞視線至三個頂點

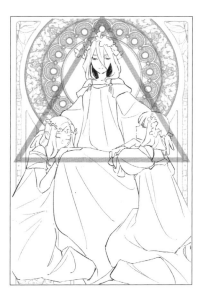

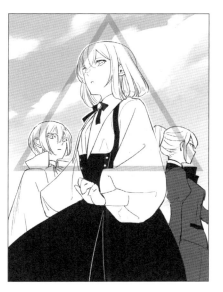

沒有傾斜的三角形框架比例，給人安定、不動如山的感覺，吸引觀賞視線至三個頂點，
如果在頂點附近配置角色或繪畫元素，就可產生預期的效果。上面的兩張圖中，角色的
頭部位置稍有高低的差異，就能構成一幅主從關係明確的繪圖。

角色配置在消失點

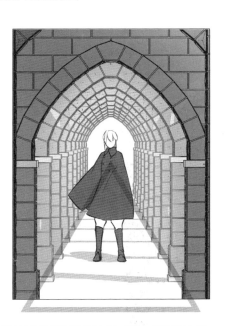

這是利用透視法（遠近法）的一點透視範例。描繪出三角形框架比例，將主角配置在消
失點上。觀賞視線就會集中在角色的那一點上，讓插畫給人強烈的印象與非比尋常的感
覺。如右圖般，角色被門窗包圍，構成舞台的一個場景。

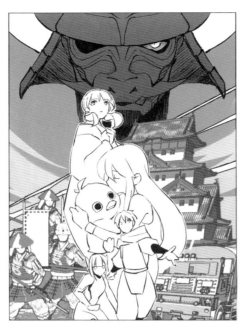

三角形框架比例給人安定的感覺，描繪了許多的角色或小道具，繪圖仍具有整體感。這張插畫，故事的主要人物繪製在頂點，接著再透過該人物的目光，曲折配置其他配角，右斜向、橫向加入繪圖元素，利用這些多向的設計巧思，讓視線不是單一直線走向。

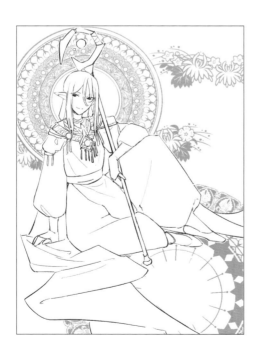

沒有傾斜的三角形框架比例，給人安定的感覺，另一方面也容易給人缺乏動態感的印象。這張圖讓衣服曲折流動，更在背景加上橫向移動的效果，利用這些技巧讓畫面不顯單調。

三角形橫向配置，可讓目光聚焦於同一方向

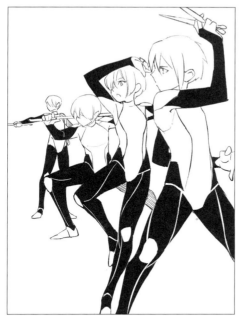 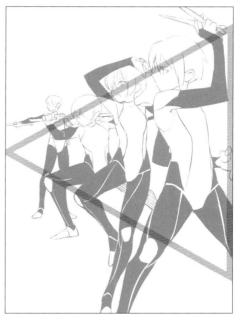

將三角形框架比例橫向配置，會讓人產生如箭頭般，朝向一方的感覺。上圖
插畫，角色並列齊向三角形頂點的方向，散發出團隊的團結感。如果將角色
全身收在三角形的內側則會過於窘迫，可以多配合其他技巧，例如角色膝蓋
的落點，沿著三角形邊線描繪其上，就可以避免畫面的窘迫感。

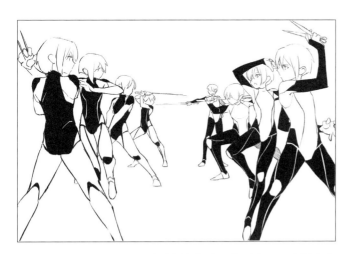

這張插畫範例在橫向三角形上，配置對立的
兩方。頂點對頂點，表現出兩團隊對立的場
景。如果不是團隊，描繪1對1時，例如武器
相接的場景等，也可以用 X 型框架比例，創
作出對立的畫面。

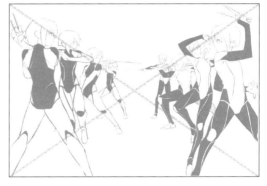

[2] 圓形框架比例

吸引觀賞視線看遍畫面整體

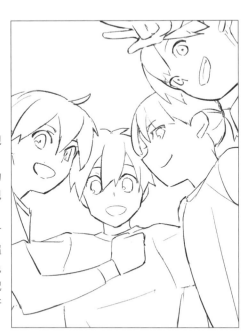 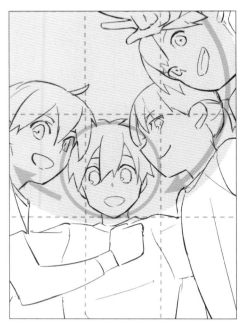

圓是由曲線所構成，所以是一種容易讓觀賞視線流動的圖形。使用圓形框架比例的時候，會引導觀賞視線隨畫面整體移轉，而不是單一方向。右圖是圓形框架比例超出畫面的範例，角色臉部沿著圓形曲線配置，目光自然滑過所有成員的臉龐。

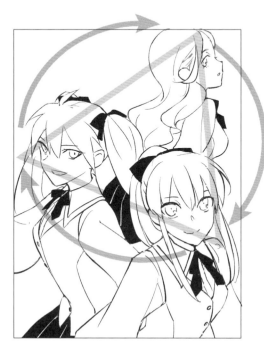 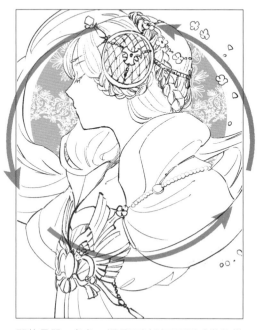

這是從傾斜的三角形框架比例，發展成圓形框架比例的範例。觀賞視線隨著圓形線條的牽引，自然滑過三人的臉龐。

即使是單一角色，還是可以利用頭髮或裝飾構成引導視線的圓形。畫面只有單一角色時，繪圖設計在胸部以上（胸線以上），就很容易利用圓形框架比例構圖。

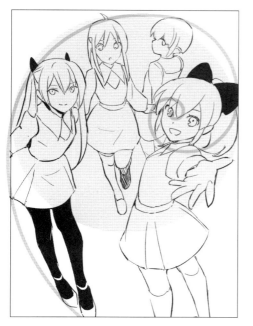

配合圓形框架比例，角色頭部併排後，還可以利用角色的身體構成流動曲線，發展成黃金螺旋框架比例，創作出比圓形曲線起伏更大的構圖。

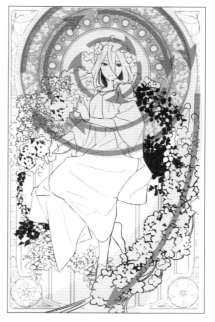

這個範例，是利用從圓形拖曳出一條長尾，形成 9 字型的框架比例。圓形區塊描繪的部分吸引視線停留較久的時間，所以需要更細膩勾勒出精巧的繪圖。

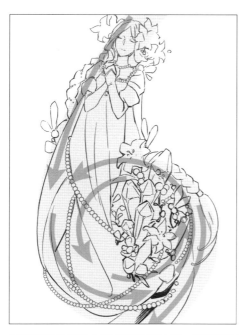

這個範例是利用 6 字型的框架比例。繪圖的下方是以圓形終結的區塊，也是視線停滯地帶，所以很適合在這裡為繪圖做個小小的收尾。

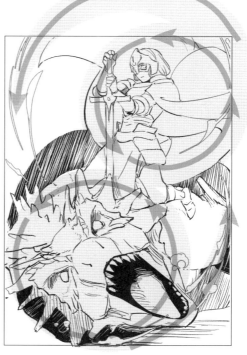

這個是結合 9 字型和 6 字型的範例。視線往尾端轉移至其中一個圓，又被另一個圓吸引，視線不斷往來循環，流動移轉。

[3] 黃金螺旋框架比例

從聚焦到分散，可創造起伏感的畫面感

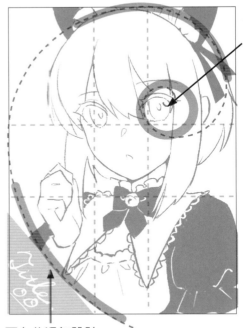

視線集中在此

可在此添加設計

黃金螺旋的框架比例中，視線會從漩渦的中心點，移轉到線條和緩的尾端。在上面的範例中，觀賞的視線會先集中在臉部，而後緩緩分散到螺旋的尾端。

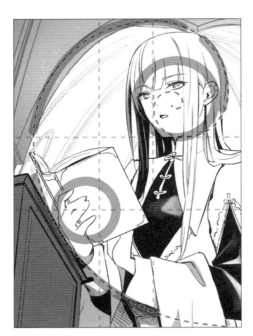

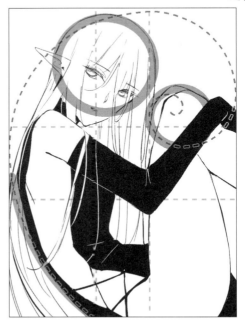

這張範例中，角色的臉部和建築的細節，沿著黃金螺旋框架比例繪出。這會讓視線從角色臉部自然移轉至繪圖前面的區塊，所以在這裡配置講台，點綴此畫面區塊。

這張插畫範例，角色身體圓弧部分，沿著黃金螺旋的框架比例繪出。背部拱身的圓弧姿勢與黃金螺旋框架比例的弧線恰好吻合。

[4] 對角線框架比例

可創造出景深、動態與流動的畫面感

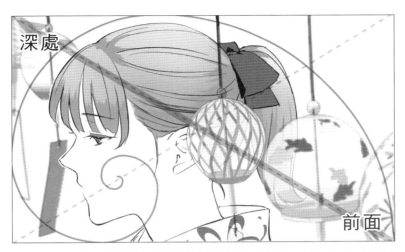

深處

前面

這張範例，是畫面斜向橫切的對角線框架比例。上圖中，利用對角線上的風鈴配置，讓視線從前面轉移至畫面深處，創造出可感受到景深結構的繪圖。再搭配黃金螺旋框架比例，讓視線集中至女孩的臉龐。

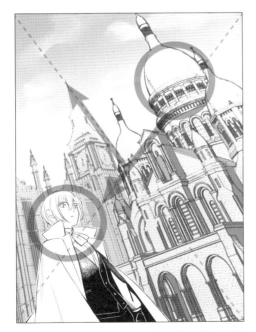

對角線框架比例，最適合用在如仰角拍照的構圖。沿著對角線描繪建築輪廓，將想突顯的角色和建築配置在對角線上都很適合。

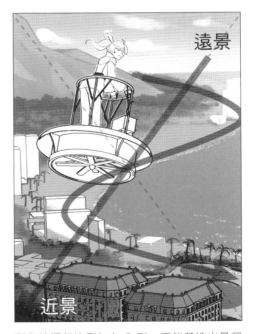

遠景

近景

對角線框架比例加上 S 形，更能營造出景深空間。在這個範例中，對角線的右上為遠景，左下為近景，加上 S 形的海岸線，讓畫面呈現更寬闊的景觀。圖中角色由左向右在空中移動，看起來就好像正在天空優游翱翔一般。

構圖與姿勢

不只是角色的畫面配置，多練習描繪姿勢也可創作出魅力十足的插畫。除了姿勢擺動，讓我們一起來看看有哪些小技巧，可以讓服裝和小道具設計，為插畫更添色彩。

活用於構圖的姿勢

一眼看盡的構圖！

請大家看圖❶，先不考慮構圖，就只是一張將站立的女性描繪在畫面中央。觀看這幅圖的人，首先視線集中角色臉部，接著移轉落至腳下。瞬間掃視，是一幅有些單調的繪圖。

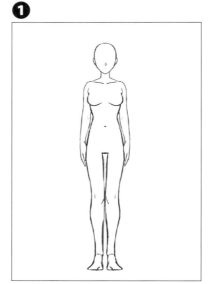

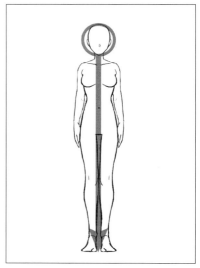

接著我們來看，如果像圖❷一樣，將角色的手描繪成打開的狀態，是不是就很不同？角色輪廓描繪成菱形，觀賞視線除了縱向直線，還會自然地往左右延伸。與圖❶相比，就少了一點單調。

然而，敞開雙臂的姿勢或許有些誇張，那麼試試改成手擺腰間的姿勢（圖❸），這樣一來，是不是就自然多了。

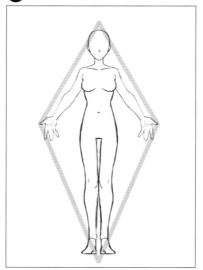

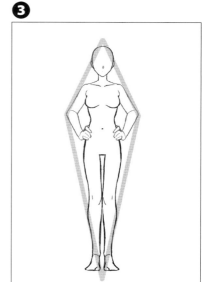

我們再進一步改變左右手的動作（圖❹），左右手腕畫在高低不同的位置，大家的視線是不是自然而然地從碰觸頭髮的動作，轉移到手放腰間的動作呢？只要運用這類技巧，就會從「單調畫作」變成「目不轉睛的佳畫」喔！

❹

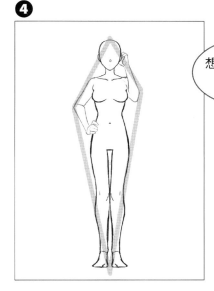

動作好可愛！

想知道是甚麼樣的女孩？

POINT

試著描繪讓人不覺單調的輪廓吧！

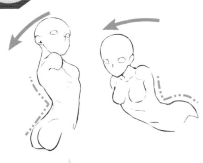

除了菱形之外，大家還可以多多利用其他形狀，繪製出讓人不覺得單調的畫作。這邊以女性姿勢當作輪廓創作的例子，讓大家參考了解。

①將身體擺動成斜向或橫向，很容易繪製出左右不對稱的輪廓。背後如同勾勒出「く」字線條，畫出向後凹的前傾姿勢。

③我們更進一步加上手部的動作，創作出視線往左右移動的輪廓。將一隻手彎曲，另一隻手延伸，就可以讓動作更顯自然。

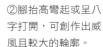

②腳抬高彎起或呈八字打開，可創作出威風且較大的輪廓。

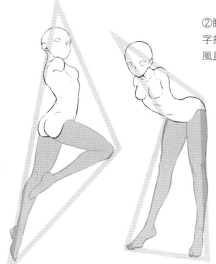

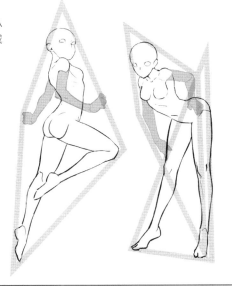

小道具或妝髮添綴

前面一項，利用將人物姿勢調整成菱形的技巧，讓觀看者不覺單調。這邊我們將利用小道具、髮型、服飾的設計添加，讓插畫更加出色。

小道具（武器）

手持手杖或武器等小道具，就可以增加姿勢的多樣化，形成更加複雜的輪廓（圖❺、圖❻）。手執手杖，就可描繪出賢者等智慧型的角色；手持長劍，看起來就像是戰士等勇敢的角色。

❺

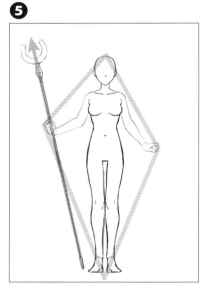

❻

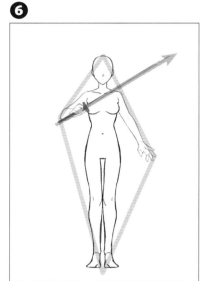

髮型

以髮型為插畫加分的方式也不少。在圖❻的角色中，加上超長雙馬尾，增加了畫面整體的構成元素，變成更不單調的繪圖（圖❼）。
但是頭髮左右對稱，似乎又少了一些流動感，如果是想畫一幅威風凜然的插畫還算適合，卻不能散發輕快活躍的劍士氣質。

❼

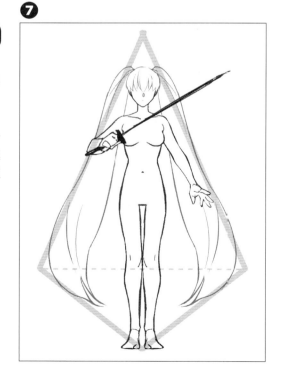

因此，把頭髮改成左右不對稱，飛揚長擺的樣子（圖❽）。如 8 字型般膨脹的輪廓，平衡畫面，也增加繪圖的動態感。

❽

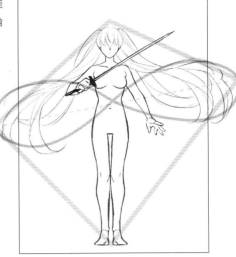

描繪長髮飛揚的時候，如果畫出飄捲的樣態，能表現更大的分量與動態感。右圖是頭髮飄捲的描繪範例。髮束飄捲或是相連的分量越多，越具有引導視線的效果。

圍巾

除了髮型，我們來介紹服裝的設計。這張是將圍巾以彎曲飄揚的方式描繪出來的插畫（圖❾）。柔順飛揚的長髮，搭配上彎曲飄動的圍巾，更為角色添加帥氣的英雄氣概。

❾

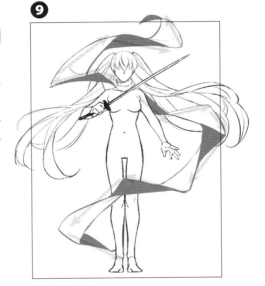

改變圍巾繪法就會改變插畫的氛圍。圍巾以 S 曲線描繪，給人優雅感受（圖❿）；如果描繪成 A 字型，長襬拖地，則給人穩重的感覺（圖⓫）。

❿

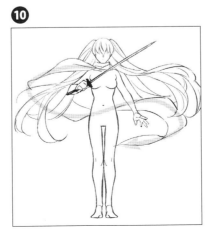

⓫

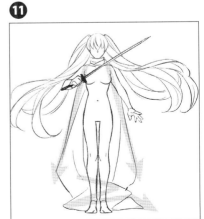

披風

這是利用披風代替圍巾的創作範例（圖⓬）。與圍巾相比，披風飄動的自由度稍小，但是大面積布塊產生的分量感，很容易展現出華麗與威嚴。強風吹拂隆起的披風，讓角色更添英雄氣概。如果以 A 字型自然垂落，則給人厚重感（圖⓭）。

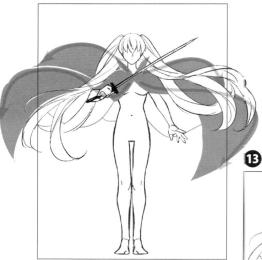

裙子 長外套

這是利用長裙或長外套，表現華麗或動態流暢的插畫範例（圖⓮）。只能從腰部以下做出動態繪圖，自由度較低，需要利用頭髮或其他小道具加以輔助。

長度較短的裙子，可以利用大裙襬展現華麗（圖⓯）。也可以試試蓬裙（下襬蓬鬆的裙子）或緞帶等搭配。

男性角色則可利用長外套來代替裙子，演繹出華麗風範（圖⓰），也很適合加入開衩或百褶的樣式，設計成整個衣襬翻飛的繪圖。

背景加入與裝飾添綴

考量到畫面整體構圖，不只是角色姿勢，背景描繪也相當重要。悉心描繪背景或裝飾，可大大提升插畫的完整度。

大的圓形（9字型）裝飾

這是在畫面上方加入大圓裝飾的範例（圖⓱）。裙子或服裝的設計，沿著大圓裝飾斜下流動，可將觀賞視線引導至角色的腳下。

環繞角色的方形裝飾

這是將角色周圍框成門形般的裝飾範例（圖⓲）。因為是直線圍繞，給人井井有條的感覺。

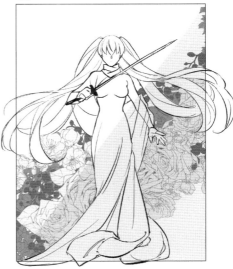

斜向橫越畫面的裝飾

角色的後方，配置了斜向橫越畫面的裝飾（圖⓳）。可讓人感覺畫面的動態感，與圖⓲的厚重感相比，給人輕快的印象。

構圖與攝影法則

「攝影法則」決定了角色和風景的拍攝角度，也是構圖的重要元素之一。

攝影法則下的情緒與場景表現

角色心情開朗或鬱悶，場景歡樂或晦暗，只要利用「攝影法則」技巧就可以清楚傳達給觀看者。

哪一張繪圖的大魔王看起來比較可怕？

A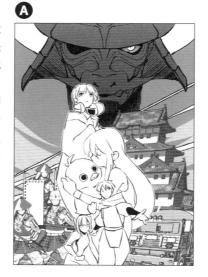

B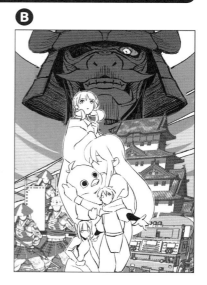

Ⓐ圖和Ⓑ圖中，哪一個頭戴大武士帽的角色，看起來更像是強大的壞蛋？即使角色位置配置相同，Ⓑ圖中後方的魔王，以攝影法則的仰望視角（仰視）描繪，更能強調出魔王的威勢。想表現強悍角色或大型建築給人的壓迫感時，請多多善用仰望視角的攝影法則。

哪一張繪圖可讓人強烈感受到少女的孤獨感？

A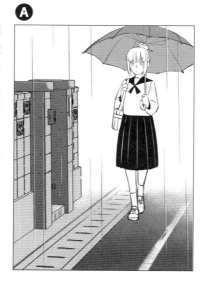

B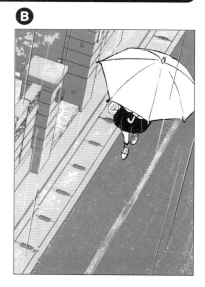

角色配置在較遠的位置，Ⓑ圖中的少女，以攝影法則的俯瞰視角（俯視）描繪，更能強調孤獨感。周圍環境也會顯得很清楚，所以很適合用在說明畫面，或是客觀視點的表現時。Ⓐ圖和Ⓑ圖中，哪一個在雨中漫步的少女，更有孤身一人的感覺？

哪一張繪圖的角色看起來充滿負面情緒？

A

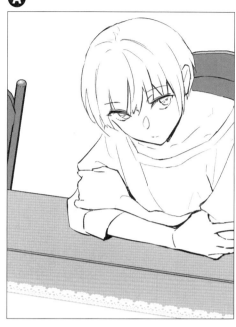

B

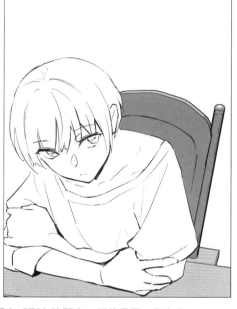

角色正面沒有留下空白的攝影法則，使觀看者感到心情閉塞。即使是同一個角色，
B圖看起來比較處在負面情緒的氛圍中。背後留白的攝影法則，也可以用在甚麼東西會突然現身的恐怖場景中。

A

角色朝向也可以表現出負面情緒。與角色朝左看的**A**圖相比，朝右看的**B**圖比較有轉身向後的感覺。

B

哪一張圖讓人感到威嚴和穩重？

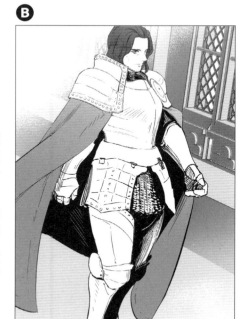

 圖是由右往左描繪，這種攝影法則有一切順利、英姿颯颯之感。相反的，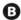 圖是由左往右的描繪，給人沉重感。這種攝影法則除了可表現出缺乏幹勁、腳步沉重等負面情緒，也可以演繹出穩重威嚴的氛圍。

哪一張圖讓人感到充滿不安的情緒？

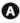

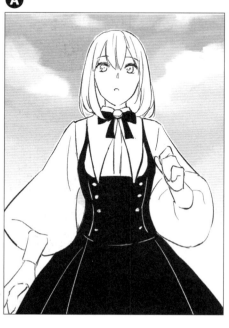

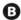

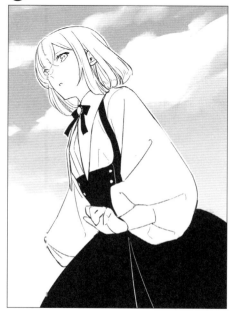

與畫面角色直挺而立的 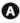 圖相比，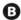 圖是相機斜頃拍攝的畫面，更能表現出角色懷抱不安與內心動搖的情緒。角色內心動搖的情緒表現，可以淡化仰視攝影法則的壓迫感。

各種攝影法則

這邊要向大家解說的，是常使用於拍照與電影的攝影法則。如果將「構圖類型」或「框架比例」，與這些攝影法則相互結合，就可以創造出更豐富多元的插畫。

拉近和推遠

拉近：積極

拉遠：消極

「拉近」是將相機移近，把拍照對象放大拍攝。另一方面，「推遠」就是將相機移遠，使拍照對象影像變小。拉近攝影可以讓角色顯得積極有力量，推遠攝影則會讓角色顯得消極冷靜。

望遠和廣角

望遠 輪廓較不會變形且近景和遠景相重疊

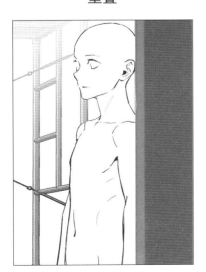

廣角 視角廣闊，輪廓會稍微變形

以「望遠」鏡頭攝影，可拍出近景和遠景相疊的狹窄範圍，讓畫面有臨場感。另一方面，「廣角」鏡頭攝影可拍出廣闊範圍，讓畫面扭曲，呈現獨特風格。

畫面裁切

突顯眼部，展現意志

遮住眼部，氣氛神秘

實際上拍照攝影時，也會使用到 P22～23 曾介紹的裁切（剪裁）手法。這裡為大家介紹，突顯眼部和遮住眼部的裁切範例。將眼部放大突顯，可以讓人感受到角色強烈的意志。相反的，遮住眼部就會讓人感受到角色隱藏真心的神祕感。

順光與逆光

順光　明亮、標準

逆光　戲劇性效果

「順光」就是攝影的對象正面朝光。「逆光」就是背後朝光攝影。順光攝影的圖給人明亮爽朗的感覺。背光攝影身後背負的光源，會引發觀看者的預期心理，期待各種戲劇性的發展。

1 人構圖

Before

After

01 基本構圖

圓形構圖

隻手伸出

`0101_01c`

主角配置於畫面中央
的圓形構圖。但不只
單純畫出站姿，可利
用頭髮、服裝、背景
等小技巧，創作出充
滿力道的畫面。

`0101_02c` 轉身回望

威風站立

0101_03b

圓形構圖搭配對稱（左右對稱）的三角形框架比例元素，讓人感到威風凜凜、意志堅強。

左右對稱

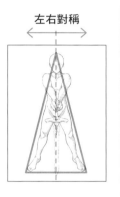

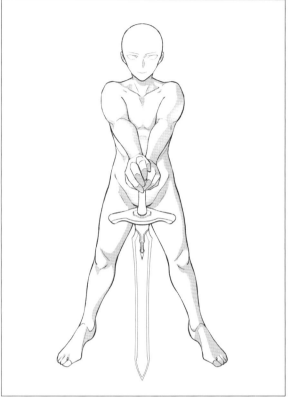

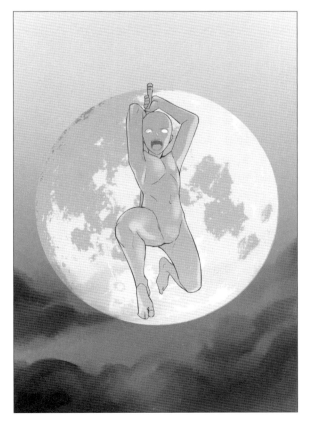

月夜下的劍士

0101_04b

與上圖相同都是圓形構圖，但不是左右對稱，雙腳凌空騰起，比起那威風凜凜的氛圍，更讓人感到強烈的躍動感。

第 *1* 章　1 人構圖

第 *2* 章　2 人構圖

第 *3* 章　3 人～4 人構圖

第 *4* 章　團體登場的戲劇性構圖

01 基本構圖

三分法構圖

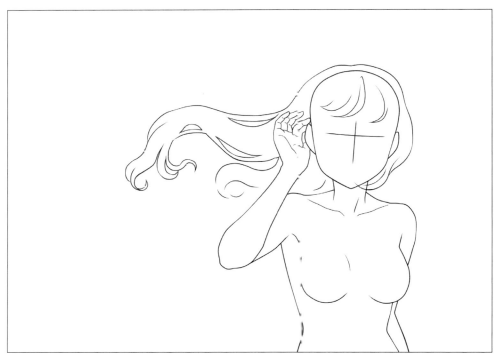

撥弄頭髮

0101_05e

將角色配置在三分法的切割線上,利用頭髮演繹出動態感。為了讓人感受到充滿未來,空出了左邊的空間,且角色朝向正前方,散發出明亮柔和的氛圍。

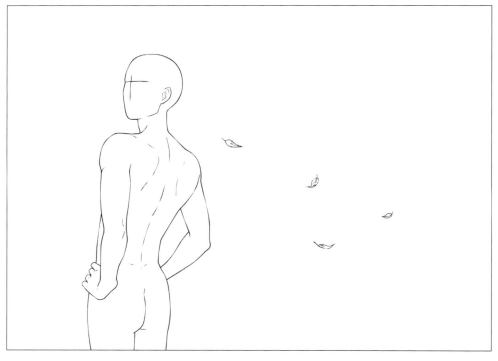

秋風吹起

0101_06e

左邊空間狹窄,在讓人感到過去的右邊空間,還有枯葉飄落。加上角色背對姿勢,散發出莫名的孤寂氛圍。

黃金比例構圖

跳躍

0101_07b

背景和角色稍微傾斜於黃金比例的線上，為插畫添加躍動感。

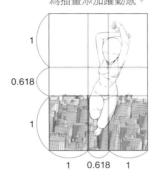

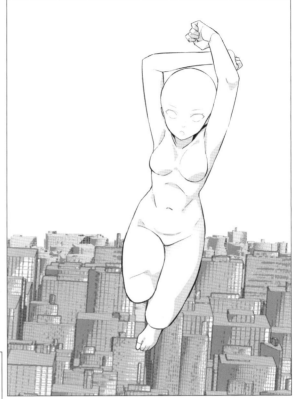

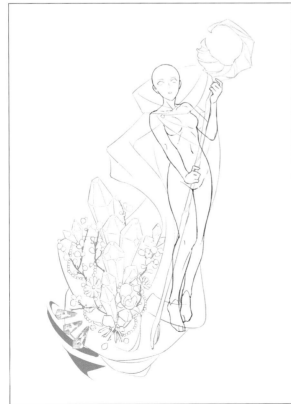

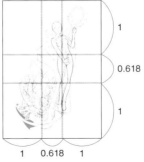

持握手杖

0101_08b

手杖可裝飾上旗幟，或將寶石替換成其他的配件，配合角色個性多多嘗試變化。

01 基本構圖

三角形
框架比例

伸手指出

010_09i

三角形框架比例的一邊與外框平行，給人安定感。很適合搭配中央配置的圓形構圖。

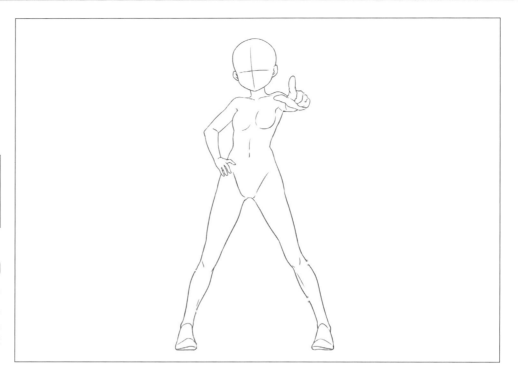

上學途中的巧遇

0101_10c

也有以小物或動物構成三角形框架比例的方法。

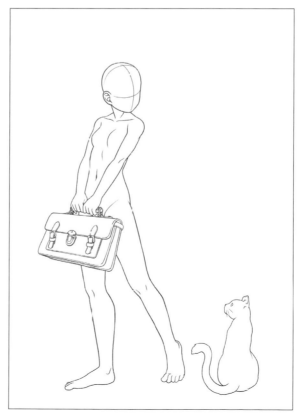

黃金螺旋框架比例

雙手抱膝

0101_11b

背部拱身的圓弧姿勢
與黃金螺旋框架比例
的弧線恰好吻合。

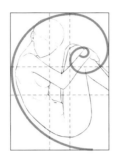

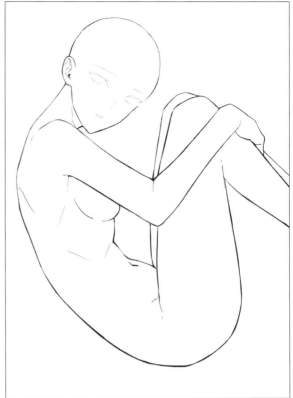

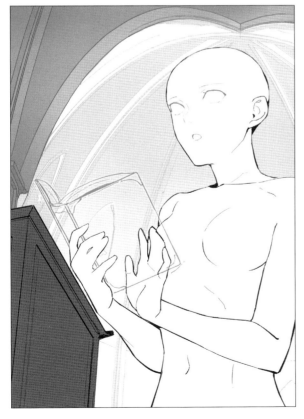

教會場景

0101_12b

這張範例的人物和背
景，沿著黃金螺旋框
架比例繪出。也可以
試著以動物或植物代
替家具，構成黃金螺
旋框架比例。

02 正向情緒

開朗、希望

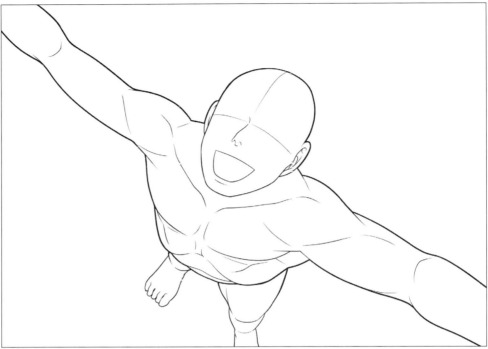

仰望天空

`0102_01c`

雙臂完全橫向敞開的動作，可能讓人感到有些普通，所以在對角線上繪出雙臂，就能增加整幅畫的力道。

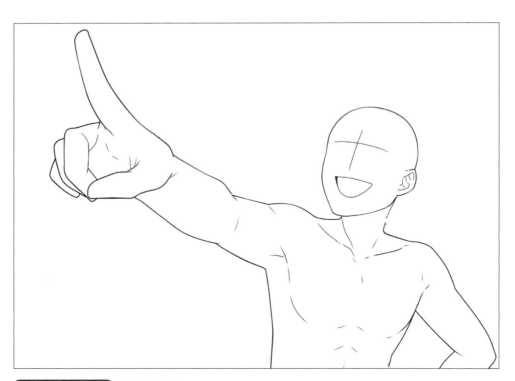

`0102_02e` 伸手指出

躍起！

0102_03c

用微微傾斜的三角形框架比例表現出躍動感。

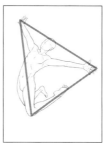

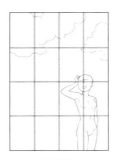

好天氣

0102_04e

分別將畫面從縱向和橫向，大約切割成四等分的構圖。拉開角色與周圍空間，可表現出開闊感。

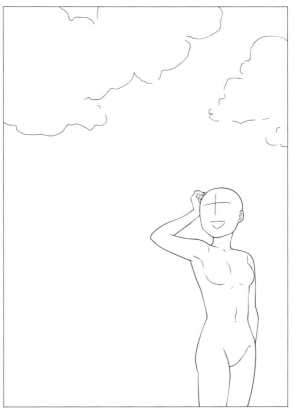

02 正向情緒

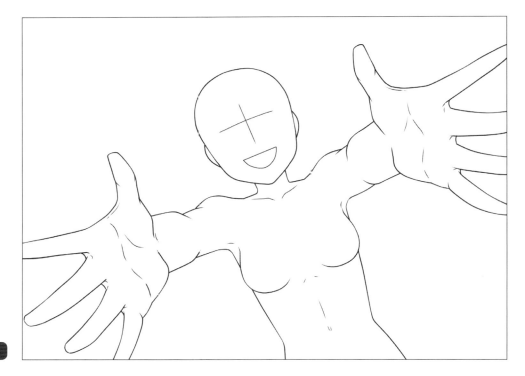

張開雙手

`0102_05e`

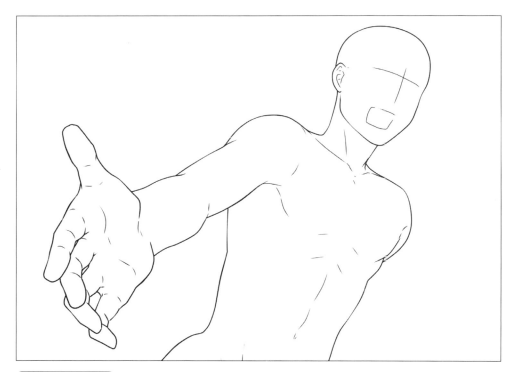

`0102_06e` 向前伸手

開心、安心

手指比YA 1 0102_07e

手指比YA 2
0102_08e

02 正向情緒

悠哉悠哉
0102_09e

手撐臉頰
0102_10a

先畫出完整的桌椅樣貌，再利用裁切的技法，將畫面集中在人物上。完整繪圖呈現的是客觀視角，利用裁切則會產生出親近感，呈現「與人對話的視線」畫面。

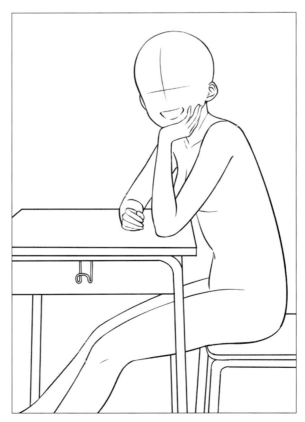

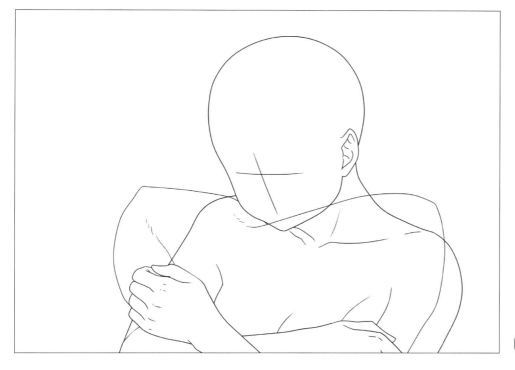

手擁抱枕
0102_11e

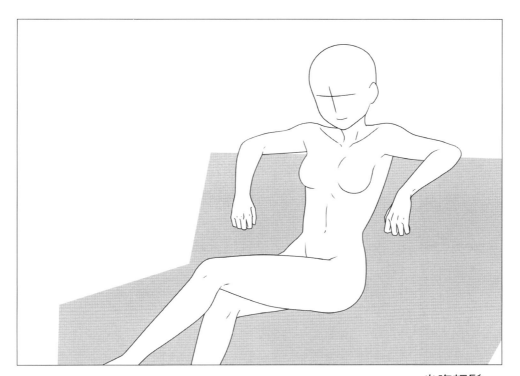

坐姿輕鬆
0102_12e

第*1*章 1人構圖

第*2*章 2人構圖

第*3*章 3人～4人構圖

第*4*章 團體登場的戲劇性構圖

02 正向情緒

強悍、信賴感

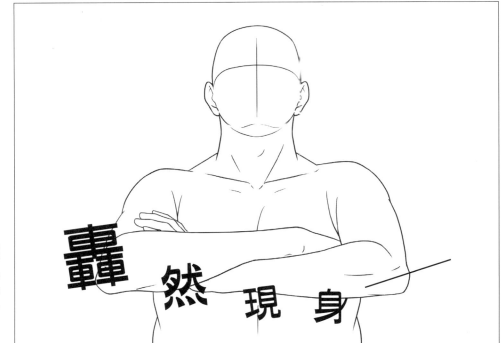

雙手交叉抱胸

0102_13i

佔據中央畫面的圓形構造或仰望視角（仰視）的角度，很適合用於展現威風強大、意志堅定的插畫。

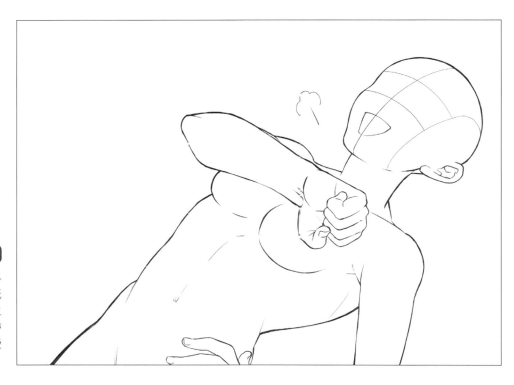

包在我身上！

令人信賴的姿勢傾斜於構成畫面，會降低信賴感的力道，產生一種想信賴又好像帶著一點點危險的可愛感。

 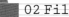

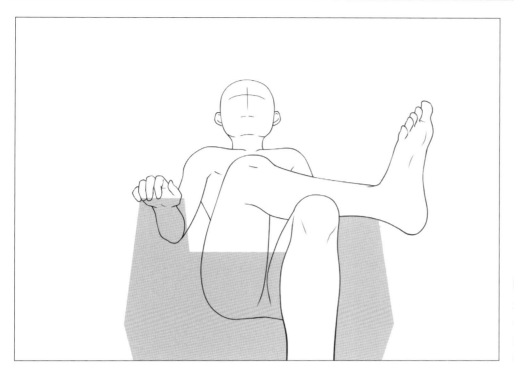

挺腰坐立

0102_15e

在圓形構造中，畫上仰望視角的坐姿。比起女性的可愛感，更強調威嚴氣勢。

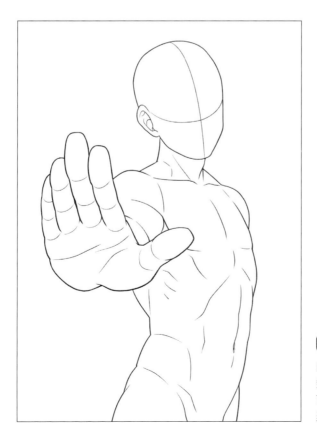

STOP！

0102_16c

阻止他人行動的手勢。大面積描繪向正面突出的手，表現強烈否定的情緒。

03 負面情緒

孤獨

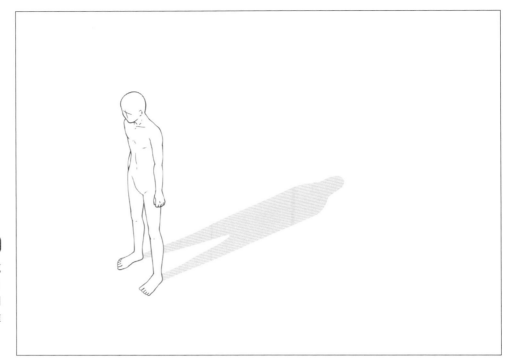

佇立不動

0103_01e

表現一個人的孤獨感時，利用俯瞰視角（俯視）的攝影法則最有效果。將鏡頭推遠（遠距離攝影），更能增加孤寂感。

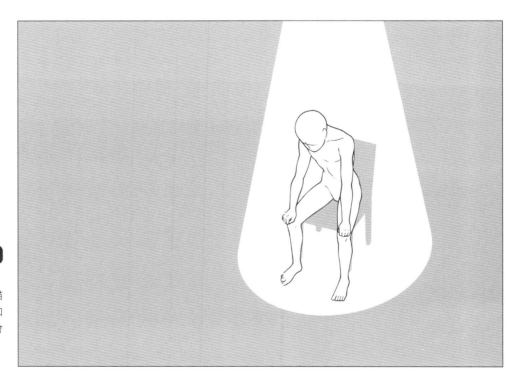

神情低落

0103_02e

一樣用「俯瞰視角」「推遠」的手法，描繪坐姿的孤獨感。如果打上聚光燈，則會變搞笑風格。

第 1 章 1人構圖

第 2 章 2人構圖

第 3 章 3人～4人構圖

第 4 章 團體登場的戲劇性構圖

不安

看不到希望
0103_03c

在畫面構成中，左邊帶有未來，右邊帶有過去的暗示。角色背面朝左的構圖，帶給人沒有希望、背向未來的印象。

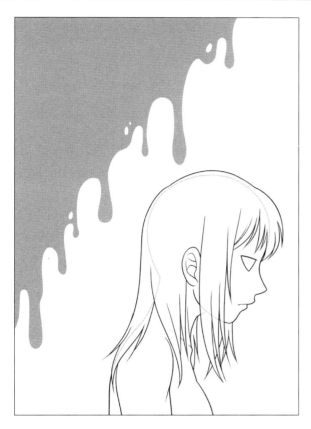

未知襲來
0103_04c

這張圖則相反，角色朝向未來，卻遭到晦暗過去襲擊的感覺。外框成為角色眼前的阻礙，有高牆壁壘的效果。

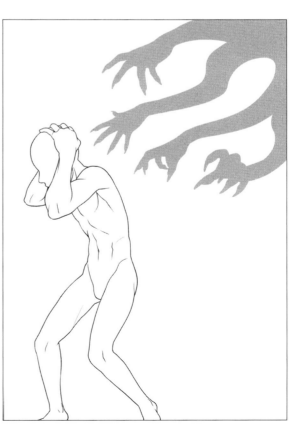

03 負面情緒

動搖

打擊

0103_05e

運用「斜角鏡頭」攝影法則，刻意將角色和背景傾斜配置於畫面，這是在表現角色內心動搖時常用的技巧。

微受打擊

強烈衝擊

窺探

0103_06h

可在電影和戲劇中看到隱身牆後窺探的場景。這個時候，經常使用斜角鏡頭技巧，表現迫切感與角色的焦躁感。

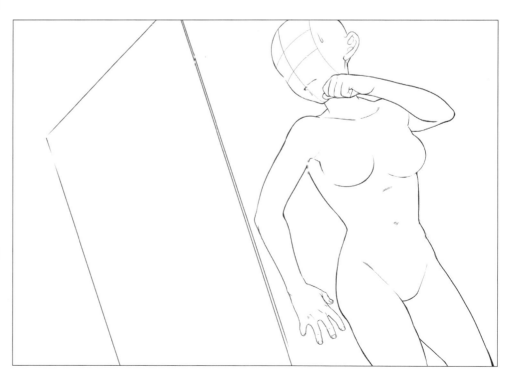

寂寞

第*2*章｜2人構圖

第*3*章｜3人～4人構圖

第*4*章｜團體登場的戲劇性構圖

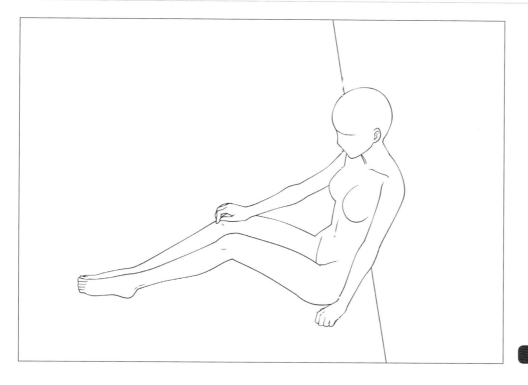

孤單一人

0103_07e

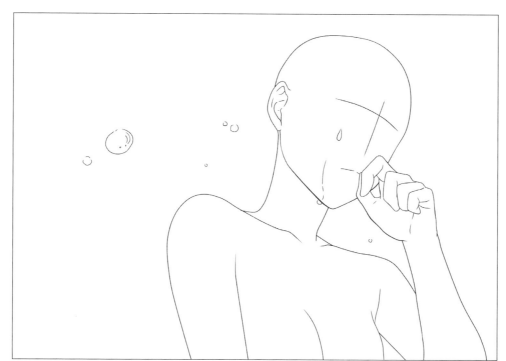

拭去淚水

0103_08e

04 動態表現

躍動感

跑步1

`0104_01c`

張腿闊步、稍微誇張的跑姿，構成三角形的畫面。將較遠的手畫小一點，營造出遠近感。

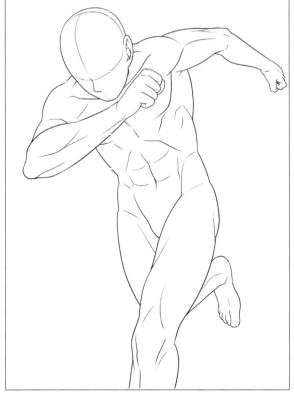

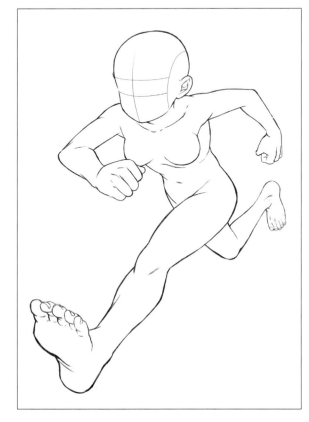

跑步2

`0104_02h`

這張是設計成漫畫風的跑姿範例。

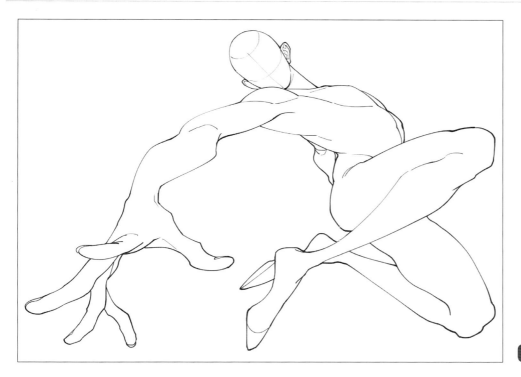

跳躍

0104_03m

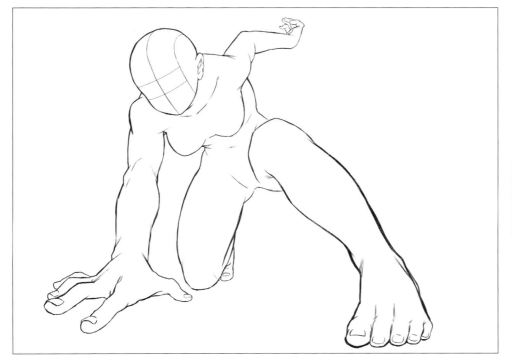

著地

0104_04h

安定的三角形構圖，
前面以放大的誇張手
法，為插畫添加躍動
感。

第**2**章 ｜ 2人構圖

第**3**章 ｜ 3人〜4人構圖

第**4**章 ｜ 團體登場的戲劇性構圖

04 動態表現

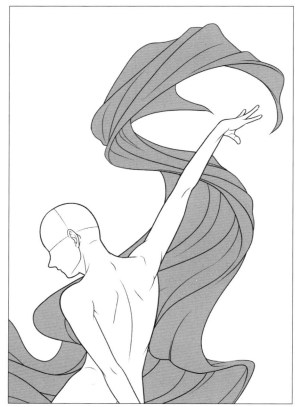

掀開翻飛

0104_05c

在手臂打直的姿勢中，以如波浪般掀起的布塊，為整體添加躍動感。

披風揚起

0104_06c

人物動作少，但可以利用披風等小道具，為畫面增加動態感。

打開大門

0104_07h

角色前傾不穩的開門姿勢，給人強烈衝進來「瞬間」的感覺。

準備應戰

0104_08c

這是膝蓋微彎、重心向下的穩定姿勢，如同迅速攻擊「前夕」的態勢。

04 動態表現

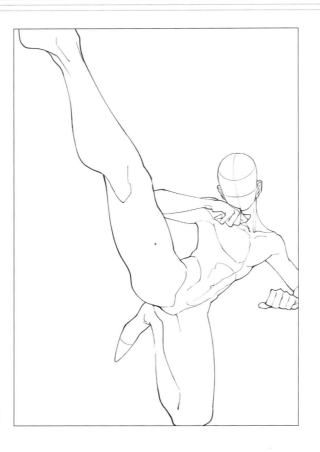

腳踢 1

`0104_09m`

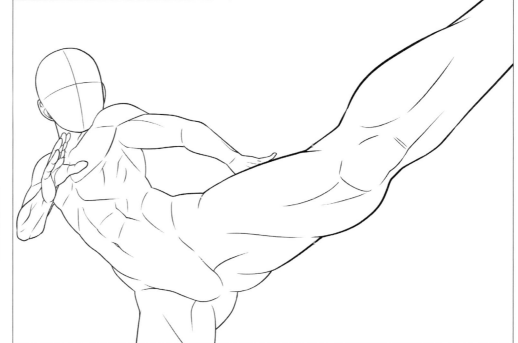

腳踢 2

`0104_10c`

為了表現攻擊氣勢，
刻意誇大踢出的腳。

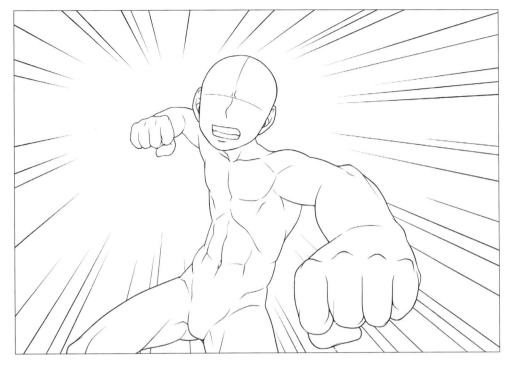

拳擊 1

0104_11c

即刻連續出拳的瞬間。左右拳頭的大小不同，表現出畫面景深。

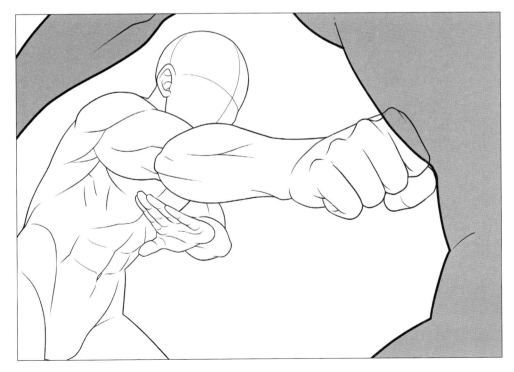

拳擊 2

0104_12c

這是受到一拳的瞬間。

04 動態表現

飄浮感

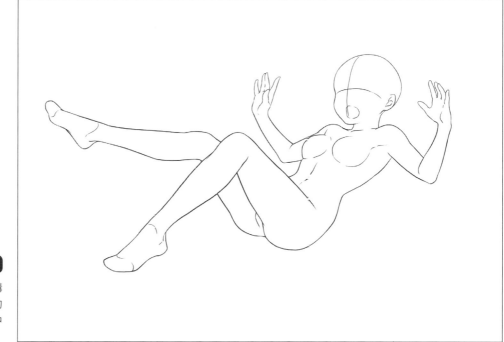

飄浮

0104_13i

雙腳離地的圓形構圖，營造不可思議的力量，讓人飄浮空中的氛圍。

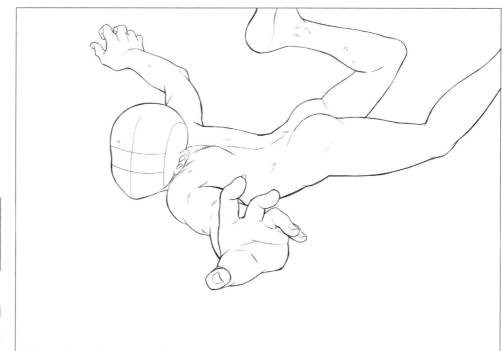

墜落

0104_14h

這是頭朝下墜落的姿勢。如果加上集中於一點的線條，更能營造墜落的氛圍。

上升

0104_15i

在畫面的上方留下空間，就是上升「前」。如果在腳下留下空間，則是上升「後」。

升起後

升起前

下降

0104_16i

改變上下配置的設計，也可以試試創作出兩人構圖。

04 動態表現

手持武器

拔刀

`0104_17m`

拔出的刀以及伸直的腳,形成一道流暢曲線,是可以讓人感到華麗的構圖。

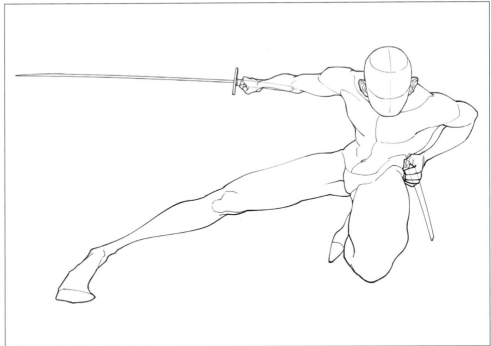

刀橫胸前

`0104_18g`

突顯的刀,將畫面從對角線上一分為二,魄力十足的構圖。

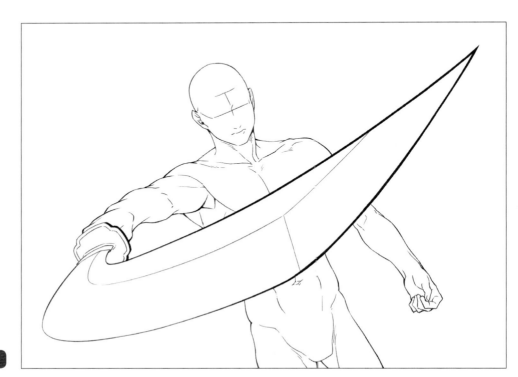

持刀準備
0104_19h

主角位於中央的圓形
構圖。將畫面分割成
上下兩段的刀，為插
畫增添變化。

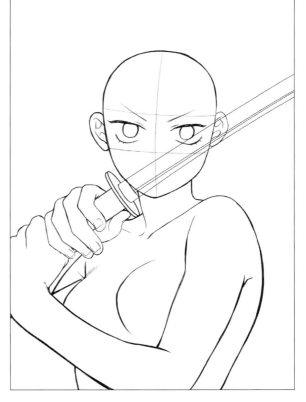

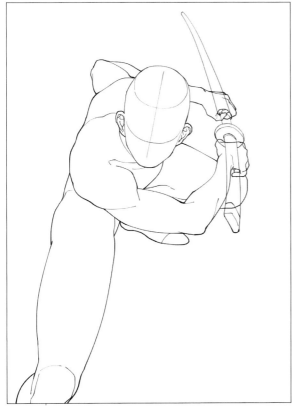

拔刀出鞘
0104_20m

從深處的一點到眼
前，強調透視（遠
近）的構圖。

04 動態表現

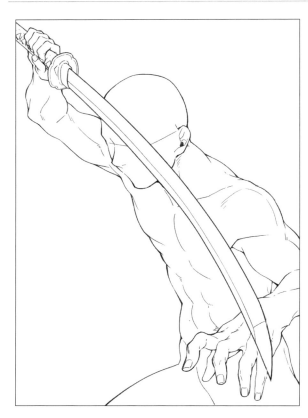

斜向持刀準備

0104_21g

刀配置於對角線上，魄力十足的構圖。刻意將刀拿反，讓觀賞視線慢慢從左上（深處）轉移到右下（前面）。

對手倒影

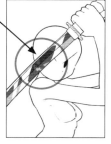

漫畫風格

0104_221

這張圖的刀，在稍微偏離對角線上地方，將畫面分割。刀上面描繪出對手倒映的身影，創作出風格獨特的插畫。

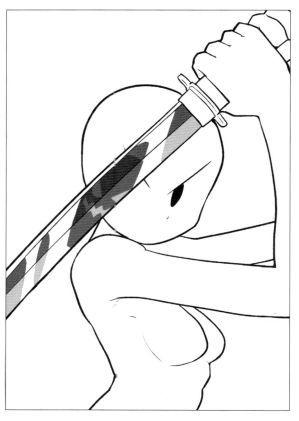

槍口對人

0104_23g

極端強調手部與槍枝
的漫畫透視法，演繹
出風格獨特，魄力十
足的畫面。

刻意放大手部

強烈的透視感（遠近）

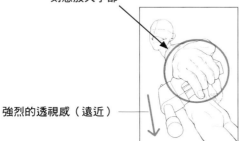

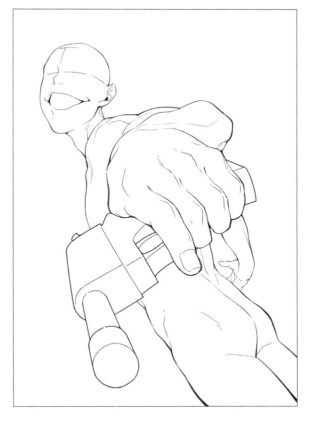

持槍準備

0104_24g

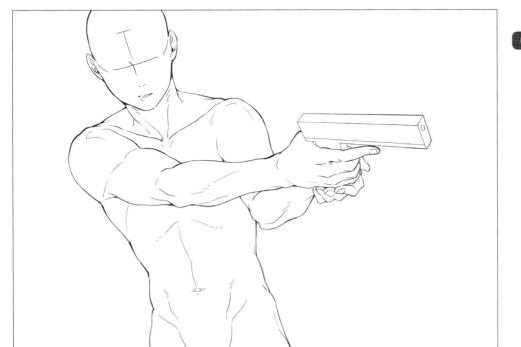

05 性感表現

襯衫敞開

0105_01h

手肘超出畫面，拉超近的攝影法則，強調胸膛的畫面。

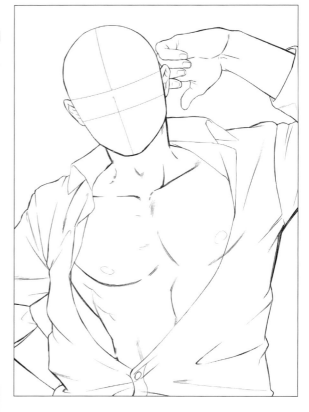

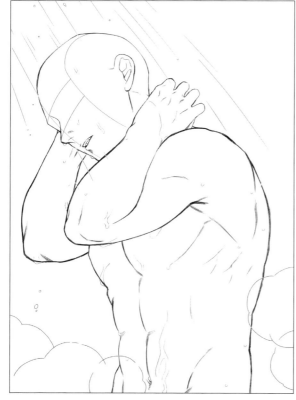

淋浴沖澡

0105_02h

水花打在肌肉上的描繪，讓性感度更加提升。

第1章　1人構圖

第2章　2人構圖

第3章　3人〜4人構圖

第4章　團體登場的戲劇性構圖

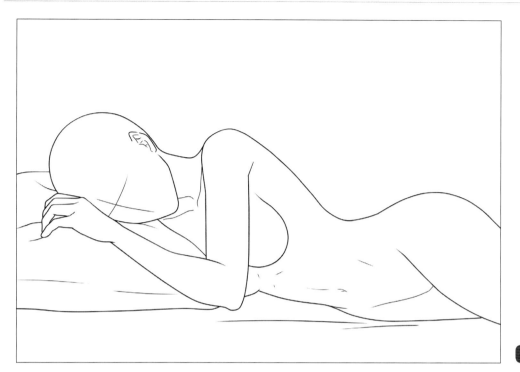

側睡斜躺

0105_03e

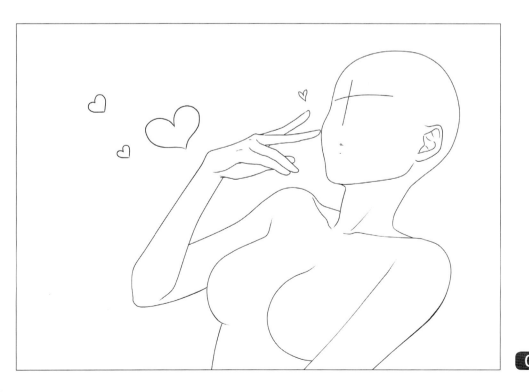

散發愛意

0105_04e

05 性感表現

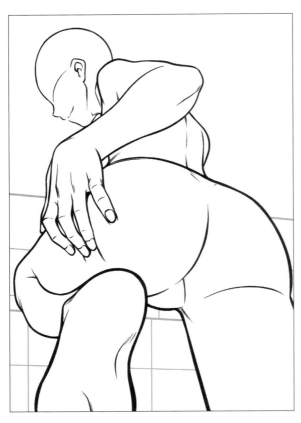

性感姿勢 1
0105_05j

從低角度拍攝，強調
屁股的位置，有點情
色的攝影法則。

性感姿勢 2
0105_06j

這也是從低角度往上
拍的攝影方式，強調
豐滿的胸部。

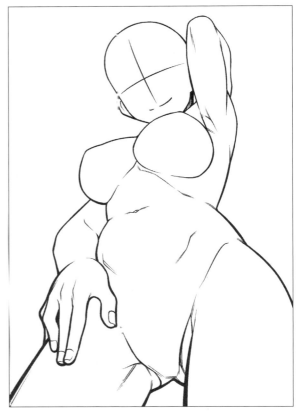

性感回首

0105_07p

以黃金螺旋為基礎的
姿勢。也很適合增加
頭髮等動態感設計。

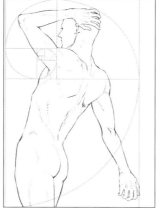

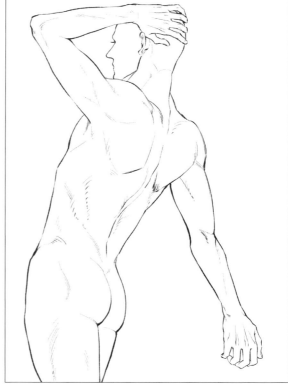

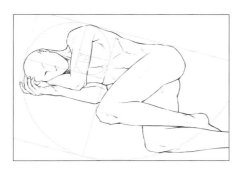

側臥橫躺

0105_08p

這也是以黃金螺旋為
基礎的姿勢。還可試
試看搭配黃金螺旋框
架比例線條,加上裝
飾或標題LOGO。

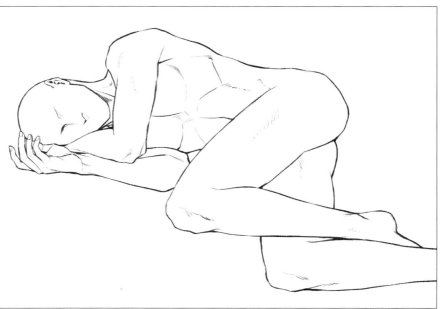

06 特殊構圖

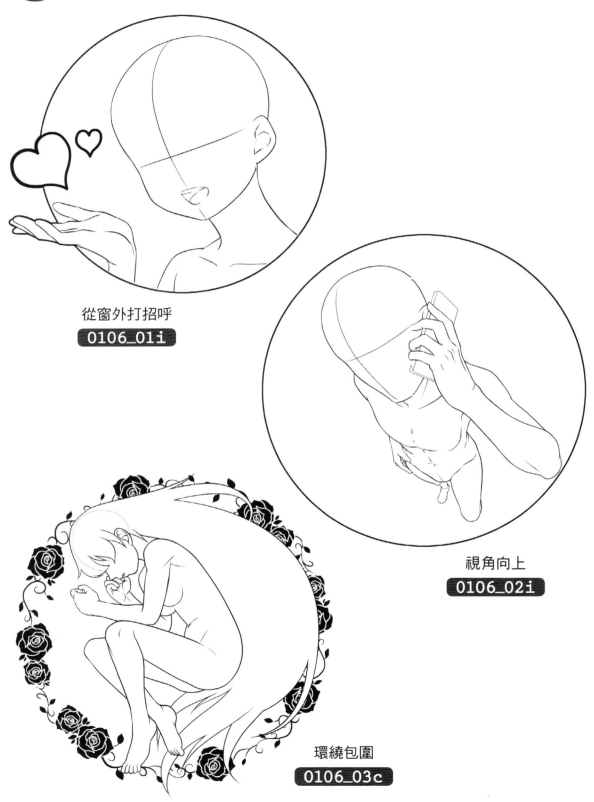

從窗外打招呼
0106_01i

視角向上
0106_02i

環繞包圍
0106_03c

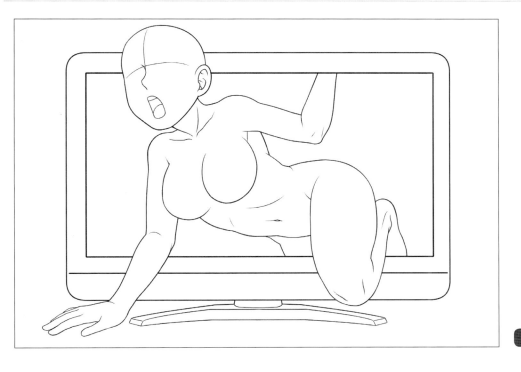

飛出畫面 1
0106_04c

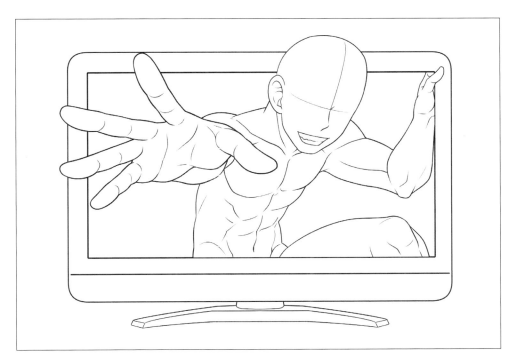

飛出畫面 2
0106_05c

06 特殊構圖

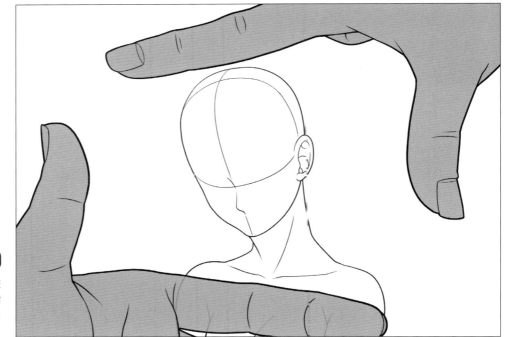

手比相框

0106_06c

聚焦中央人物的插畫範例。將前面的手指以暗色描繪，強調出畫面的遠近感。

魚眼鏡頭風格

0106_07c

魚眼鏡頭風格，也常用於監視攝影機的繪圖。中央形狀放大卻有些變形，適合用在特殊畫風的創作，或是氣氛有異的場景。

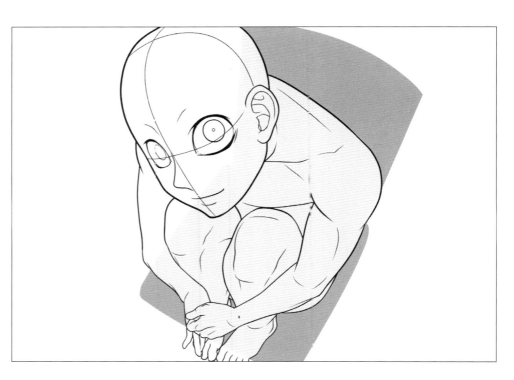

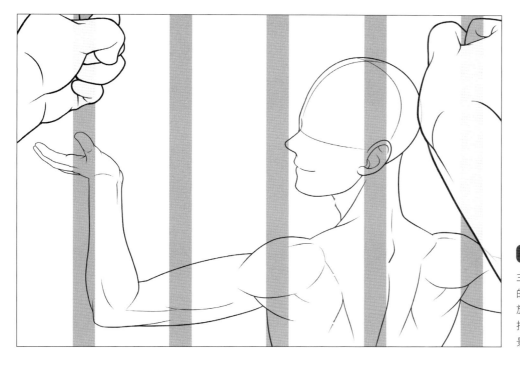

面向鐵窗

0106_08c

主角到來、面向鐵窗的特殊構圖。可活用於逃獄場景或遭到逮捕，卻神態自若的場景。

空缺感

0106_09e

左邊留下了很大的空間，讓人感覺「那裡應該有誰」的構圖。也可以放入標題等，但如果加上小道具，讓人可思念起離去的人，更能為插畫添加戲劇效果。

06 特殊構圖

2subjectcontent.

06 特殊構圖

06 特殊構圖

（略）

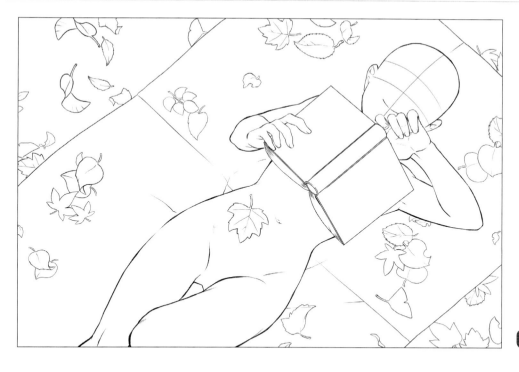

秋日閱讀
0106_12h

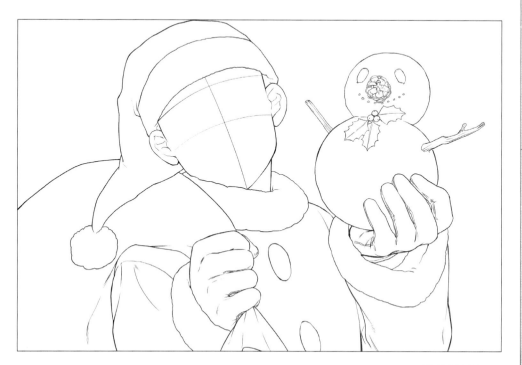

聖誕佳節
0106_13h

第*1*章｜1人構圖

第*2*章｜2人構圖

第*3*章｜3人～4人構圖

第*4*章｜團體登場的戲劇性構圖

構圖故事
個人喜好篇

空白

比起角色分散於畫面的構圖，我個人比較喜歡的構圖是角色集中一區，畫面留有空白。

雖然我也喜歡如右邊平穩的構圖，但是例如左邊的構圖，刻意將分量集中在畫面上方，很容易表現出躍動的姿勢，是一種很好用的構圖方式。

針對想不到該如何構圖或擔心構圖不好的人，這裡簡單為大家整理推薦可以將角色集中一處，刻意留白的構圖。

即便只有一個角色，我也喜歡分量集中在某一區的輪廓構圖。

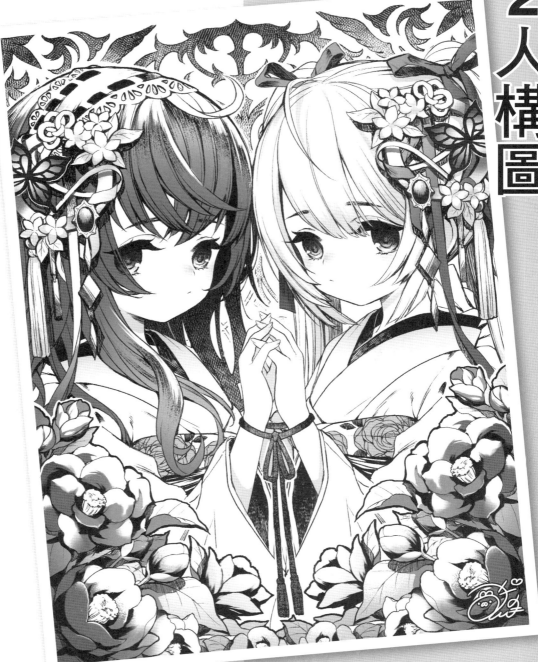

01 相似的同伴

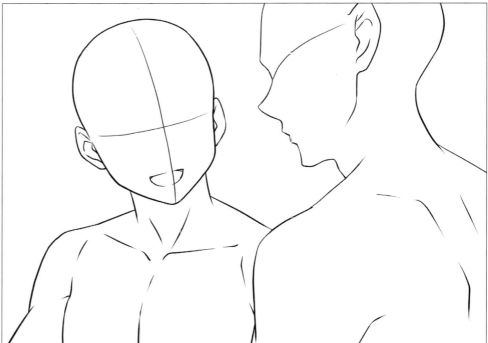

對話場景

0201_01i

在三分法的切割線上，配置兩位角色的構圖。是戲劇中經常出現的對話場景。

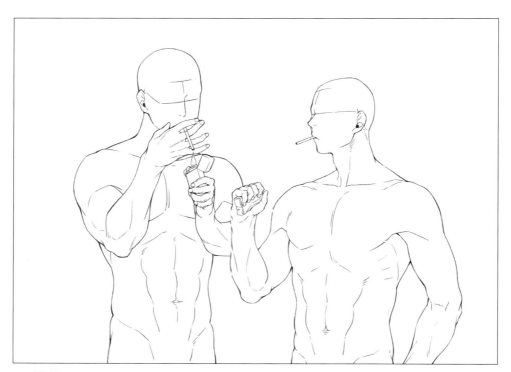

抽菸場景

0201_02g

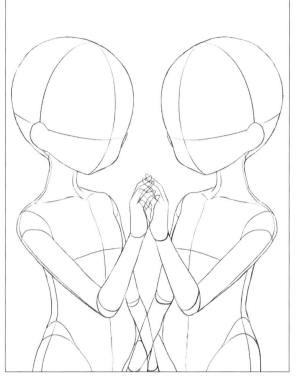

相互牽絆

0201_03o

於畫面中心，左右對稱擺出姿勢的兩人。P85的插畫就是活用這個構圖。

同心協力

0201_04c

這也是左右對稱的構圖，但卻給人完全不同的印象。合併握拳的顯眼構圖，加強畫面力道又帶點幽默色彩。

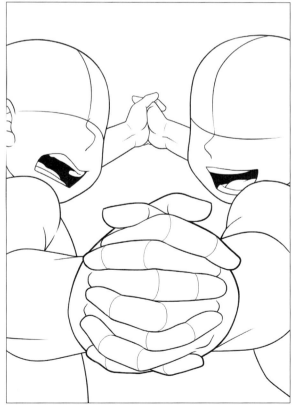

第１章　1人構圖

第２章　2人構圖

第３章　3人～4人構圖

第４章　團體登場的戲劇性構圖

87

01 相似的同伴

延長伸展

0201_05c

左側空間寬廣的構圖，沿著角色弧線，畫出背景和地面，呈現如廣角攝影相片的視覺感受。

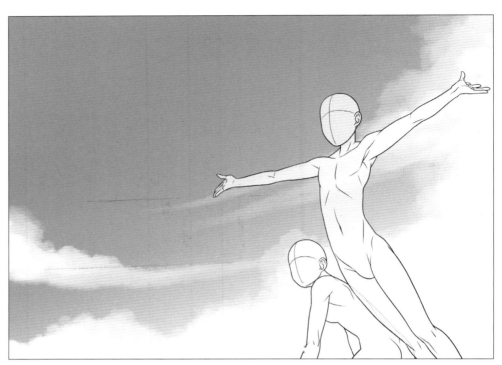

力量強大

0201_06c

從一點呈放射狀，畫出手臂以及身體的方向，展現氣勢。

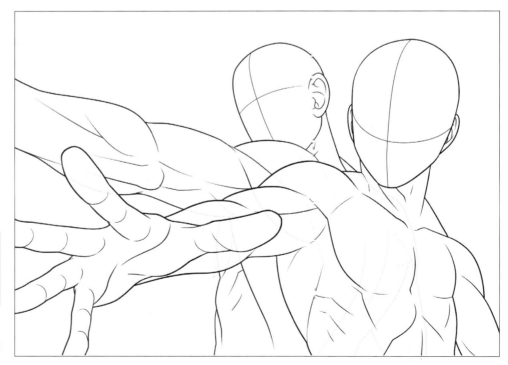

挽手

0201_07c

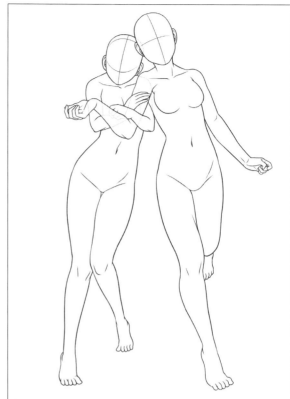

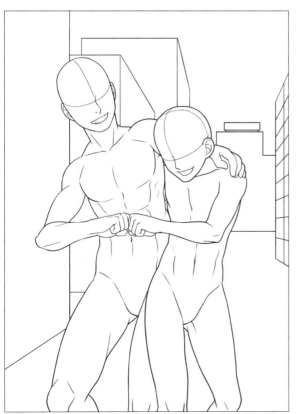

水平視線

消失點

摟肩

0201_08c

水平視線（相機位置）落在角色腹部的位置，可作為透視描繪景的基準點。

01 相似的同伴

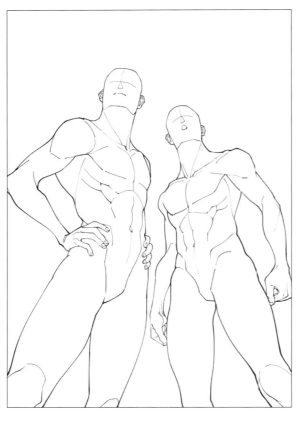

挺拔站立

0201_09m

仰望視角的構圖，畫
出圓形，如收入圓內
般，將兩人皆配置於
圖中，創作出如朋友
或合作夥伴般，關係
親近的插畫。

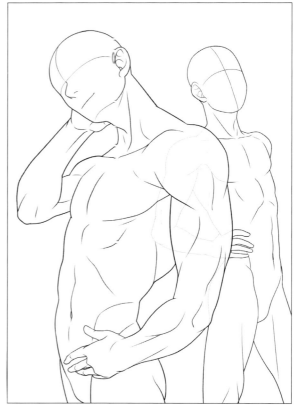

性格各異
的組合

0201_10c

決定中心點，在該點
加上魚眼鏡頭的變形
構圖。與上圖的兩人
相比，可看出組合成
員各具個性。

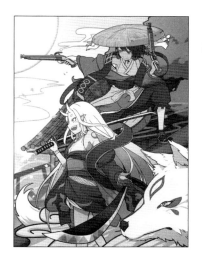

開始應戰

0201_11n

角色的視線以及動作統一朝向左側（畫面外）。刀、槍、背景的屋梁等，都是引導視線轉移在角色的有效元素。在前面加上其他元素（如P6範例的動物），則可強調出畫面的景深。

互看的視線

合作夥伴

0201_12m

相互信賴、背靠背的構圖。雖然背對背站立，但是利用互看的視線，表現出彼此的連結感。

02 互補的組合

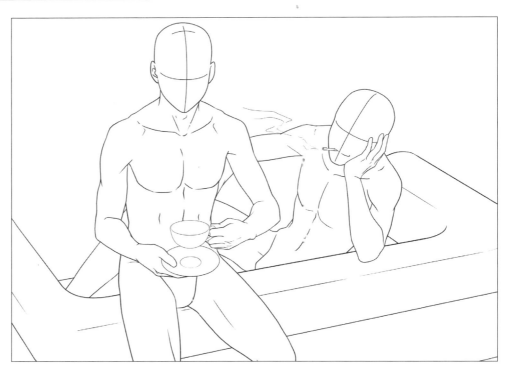

對話場景
0202_01i

性格和境遇不同的兩人，互相磨合，一同解決問題，這樣的故事是電影或戲劇的經典情節。為了在一張圖表現角色的迥異，姿勢和體型的描繪區分是很重要的。

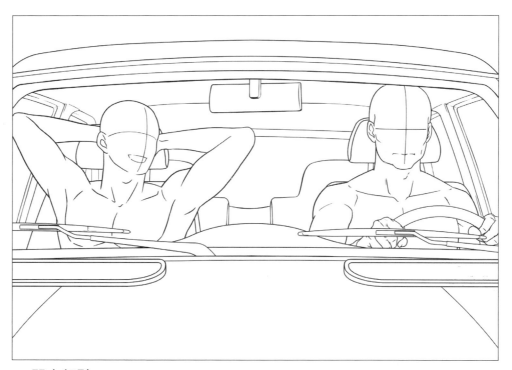

開車駕駛

0202_02i

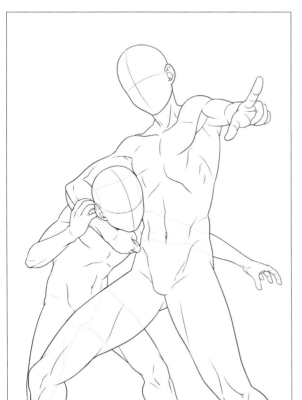

單方面友好

0202_03c

在構圖中統整兩個人的動作姿勢會有些難點，而這張圖的創作方式，是將肩線統一配置在同一條線上。

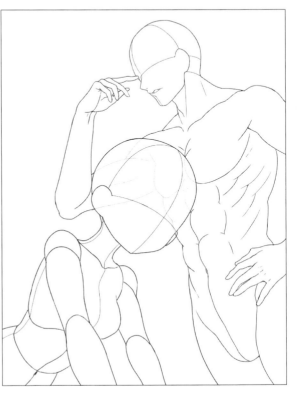

有年齡差距的兩人

0202_04o

性別和年齡都有差距的組合。運用這個構圖的範例請見 P8。

02 互補的組合

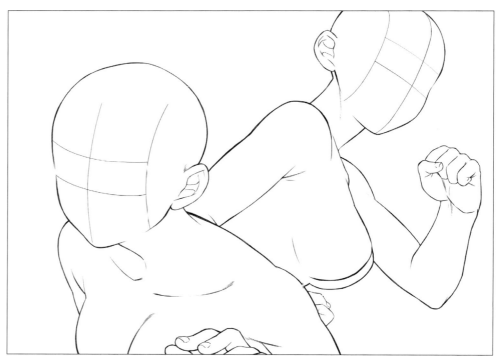

一起戰鬥

0202_05h

逆向的三角形框架比例，充滿動態感的組合構圖。兩人視線是否交會，將影響整體繪圖的印象。

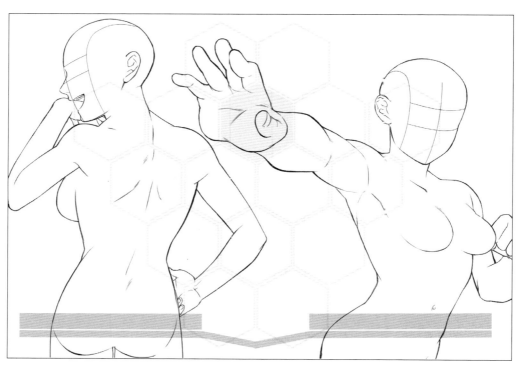

格鬥遊戲風格

0202_06h

俯瞰的
招牌姿勢

0202_07i

活潑角色的手腳動作較大，冷靜角色的手臂朝內，身體傾斜等待，加上姿勢就可以表現出角色性格的差異。

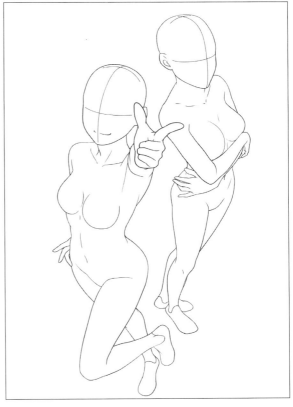

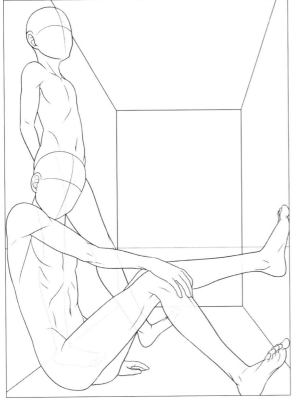

狹窄空間

0202_08c

在畫面可看到天花板以及地面，表現出在狹窄空間的兩人。這種構圖很適合利用於「在停止的電梯內等待救援，或是無法打開房門、受困其中」等狀況。

第1章 1人構圖

第2章 2人構圖

第3章 3人、4人構圖

第4章 團體登場的戲劇性構圖

03 幸福的情侶

背後擁抱

0203_01c

向前飛撲的女性手臂，與感到驚訝的男性手臂前端，配置在同一條線上。將男性身體描繪成後傾的樣子，更能感受飛撲的力道。

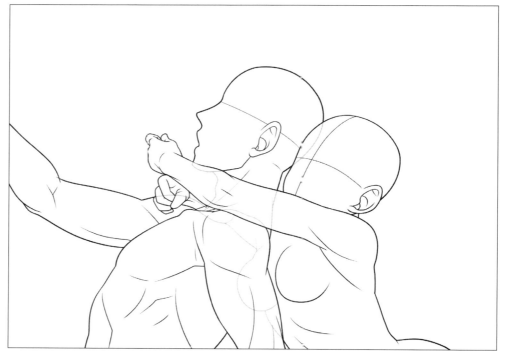

牽手

0203_02c

牽手的動作稍稍拉開了兩人的距離，所以用相連的手和相視的眼神，演繹出彼此的心意相通。

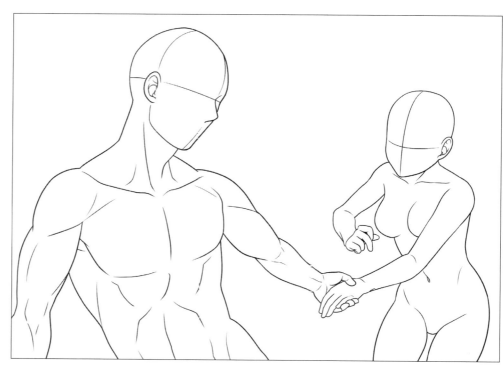

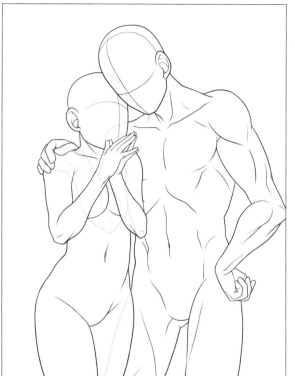

互相依偎

0203_03c

較高的男生身體稍微
傾斜，將臉靠近的場
景。以超近距離，表
現戀人間的親密感。

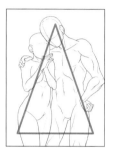

齊坐板凳

0203_04c

這張圖與上圖相反，
兩人坐著、臉部稍有
距離的場景。兩人身
體的朝向，與男生的
害羞反應，創造出剛
成為戀人的氛圍。

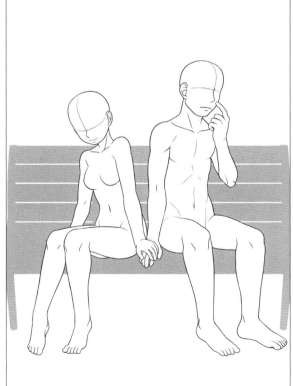

第1章 1人構圖

第2章 2人構圖

第3章 3人～4人構圖

第4章 團體登場的戲劇性構圖

03 幸福的情侶

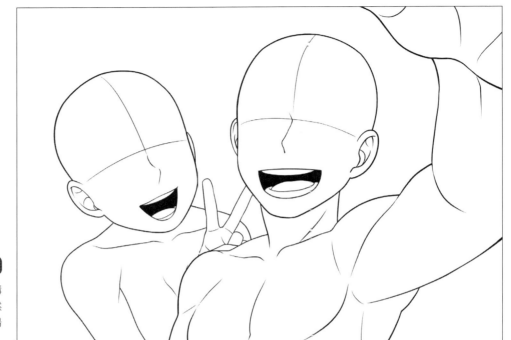

拍攝照片

0203_05c

手機或相機拍照的構圖，感覺是男生突然按下拍照鍵的自拍場景。

訊息小卡

0203_06j

送給親朋好友附照片的明信片，將幸福昭告天下。

嘻笑玩鬧

0203_07i

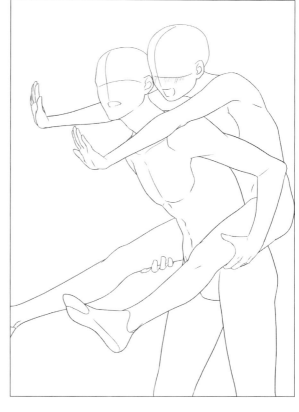

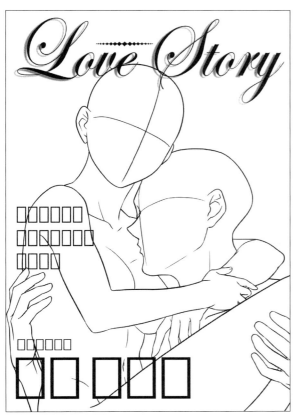

戀愛小說風格

0203_08i

戀愛小說或是戲劇封
面，大多是主角兩人
臉龐清楚可見的姿
勢。將一人的臉完全
隱藏，擁抱懷中的姿
勢則較少見。

03 幸福的情侶

互相擁抱

0203_09i

互相擁抱的姿勢，一人的臉被隱藏。描繪出如鏡頭拍攝般，突顯想表現角色情緒的臉龐。

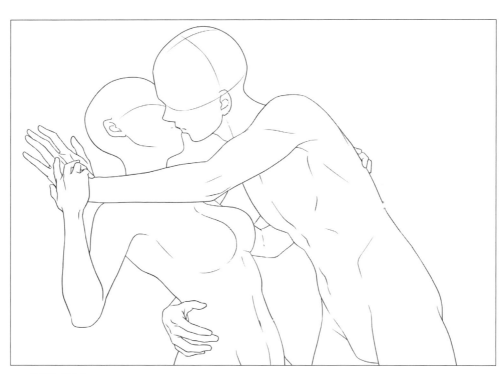

摟抱擁吻

0203_10i

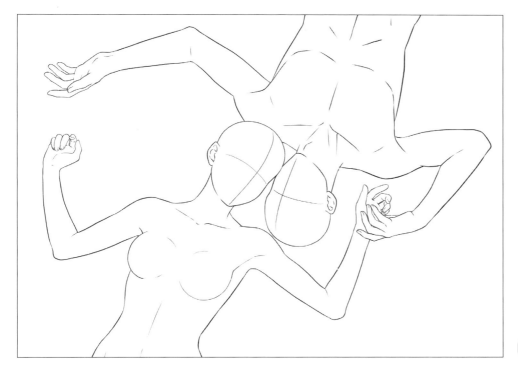

雙頰緊靠
0203_11i

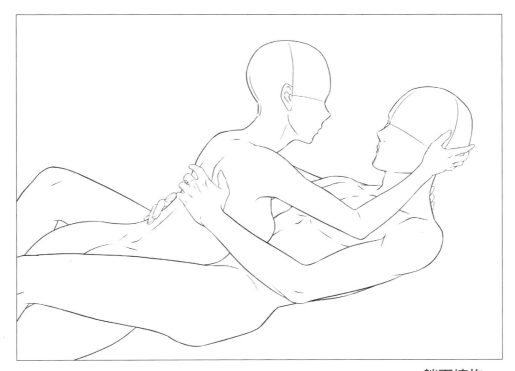

躺下擁抱
0203_12i

第*1*章 1人構圖

第*2*章 2人構圖

第*3*章 3人～4人構圖

第*4*章 團體登場的戲劇性構圖

04 戀愛的多樣面貌

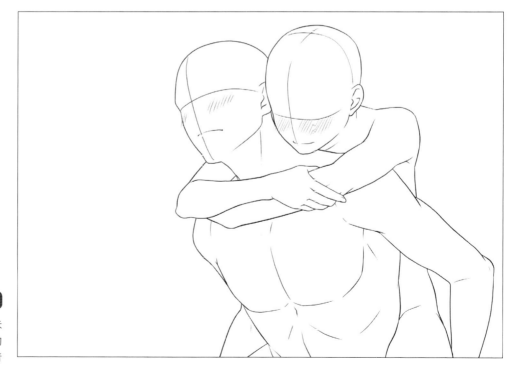

悲傷相擁
0204_01j

刻意留白畫面的右邊，兩人相擁的傾斜構圖。給人對未來相戀之路茫然、不安定的感覺。

背背散步
0204_02i

與上圖相反，兩人未傾斜，且左邊留白的構圖。揹著女孩的青年，前行之路充滿未來與希望。

戀人未滿

0204_03f

背面相對，接觸較少的兩人。青年對女孩感到在意，轉身向後的小動作，預示戀愛即將展開。

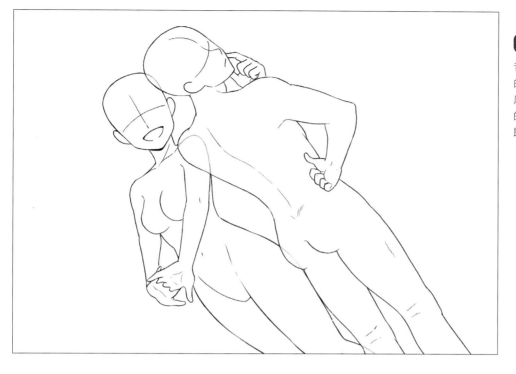

戀愛爭吵

0204_04f

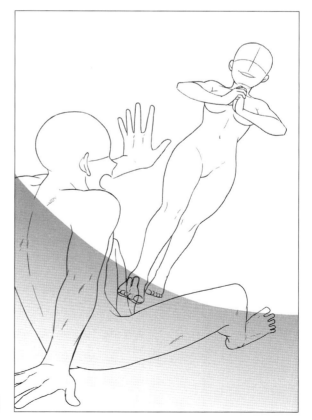

04 戀愛的多樣面貌

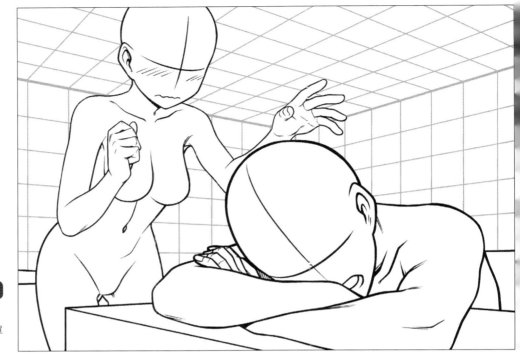

單戀 1

0204_05j

想喚醒睡著的對方，猶豫的手勢是表現單戀的重點

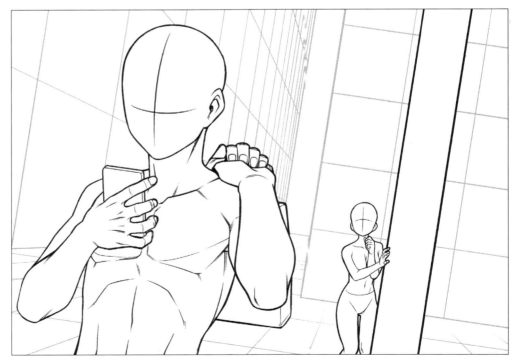

單戀 2

0204_06j

女孩的動作幅度雖然不大，背景的透視線（表示景深的線）集中朝向女性，會讓觀賞視線自然地朝向女孩。

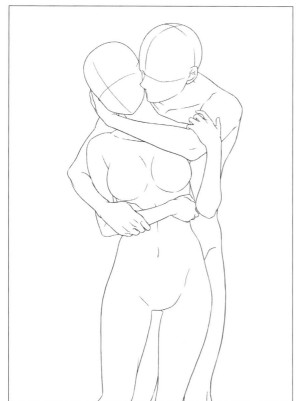

束縛

0204_07i

沒有面對面,視線沒
有交會的擁抱,可感
受到一方強烈的佔有
慾。

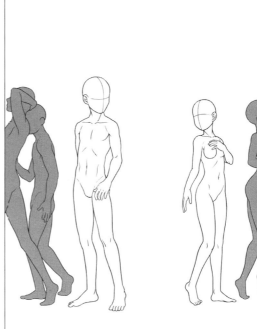

人群中

0204_08c

在街上偶遇在意的
人。兩人之間的距離
遠近,全憑觀賞者的
想像力。

04 戀愛的多樣面貌

背對背
0204_09c

左邊角色的臉朝上，給人信賴對方的印象。但是右邊角色稍微往下看，表現出兩人心境不一的複雜情緒。右邊角色的目光落在框外（超出畫面之外），更散發不安的氣氛。

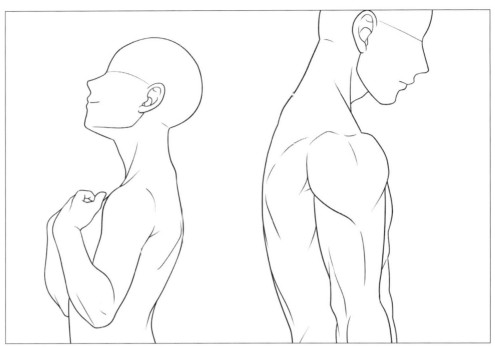

守護
0204_10c

前面人物的一部份超出框外，讓人目光集中在被守護的人物身上，是充滿戲劇效果的構圖。

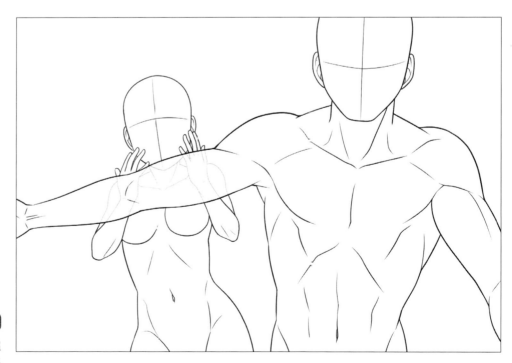

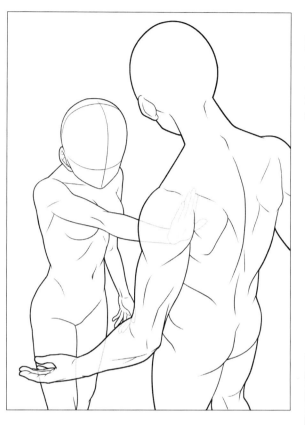

拒絕

俯瞰視角的攝影法
則，可看出左邊角色
稍微往下看，強調出
拒絕的心意。

輕抓衣袖

0204_12c

角色的頭和抓住衣袖
的手，形成三角形框
架比例，畫面結構完
整。

04 戀愛的多樣面貌

輕抬下巴

0204_13j

突然壁咚 1

0204_14j

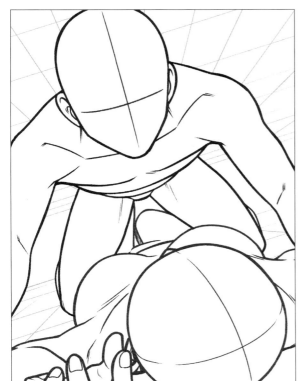

突然壁咚 2

0204_15j

從另一個角度拍攝前
一頁「突然壁咚 1」
的插畫。

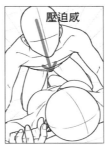

壓迫感

突然壁咚 3

0204_16j

這也是從另一個角度
拍攝前一頁「突然壁
咚1」的插畫。畫面
呈現出從男性視角看
到女孩不知所措的樣
子。

第1章 1人構圖

第2章 2人構圖

第3章 3人～4人構圖

第4章 團體登場的戲劇性構圖

04 戀愛的多樣面貌

強吻
0204_17i

飄浮的兩人
0204_18i

墜入愛河

`0204_19g`

以公主抱的姿勢縱身
一躍。P4是活用這
個構圖的插畫範例。

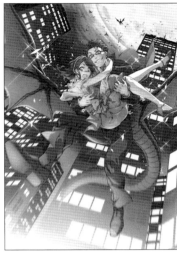

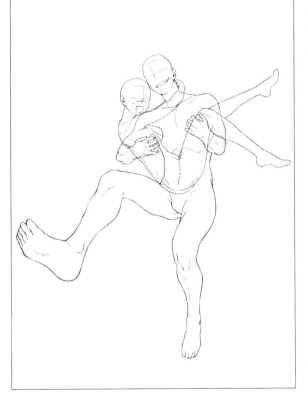

伸手搭救

`0204_20j`

危急時刻想拉住對方
的戀人。

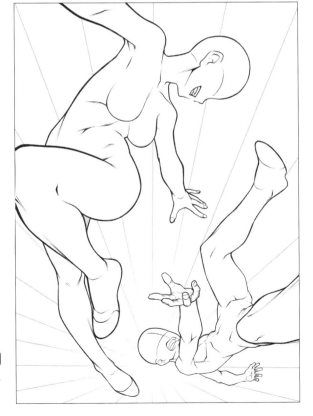

05 對立關係的構圖

看不順眼的傢伙
0205_01c

互相怒視的角色高低相同。看起來不分上下，或是右邊角色在對立中稍處優勢。兩人若是主角與對手的關係，則右邊應該就是扮演主角的角色吧！

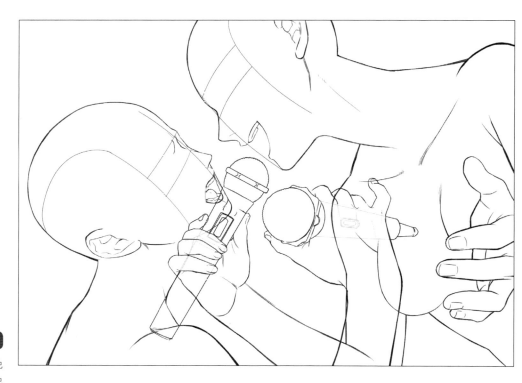

歌唱對決
0205_02h

這張插畫的右邊角色位置較高，右邊角色很明顯佔了上風。

火花四射

0205_03c

符合三角形框架比例，有點喜劇性的對立構圖。

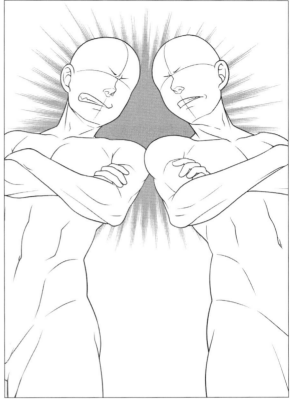

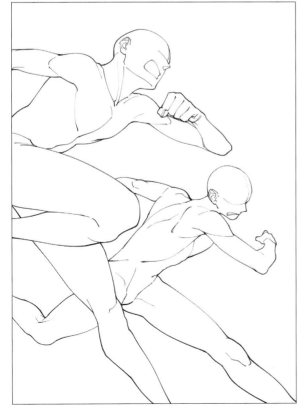

賽跑競爭

0205_04m

賽跑競爭的兩人。角色位置交錯，可以清楚看見兩人的姿態，和實際跑步有點不同，充滿漫畫感的腳步動作，增加畫面的躍動感。

第1章 1人構圖

第2章 2人構圖

第3章 3人~4人構圖

第4章 團體登場的戲劇性構圖

05 對立關係的構圖

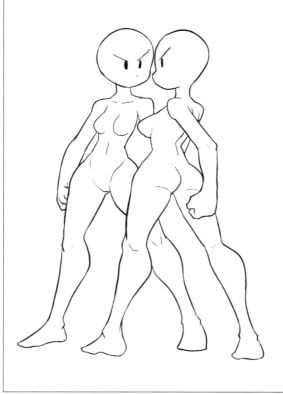

互相敵視

0205_051

兩人雙腳打開，互展氣勢，相互敵視。看得出是一種彼此互不相讓，直接起衝突的對立關係。

轉身離去

0205_06m

背對背，視線同高起衝突的兩人。傾斜的攝影法則，讓人感到內心的不安定。和上圖互相敵視相反，看得出是一種不能直接起衝突的複雜對立關係。

拳腳相向

0205_07c

畫面斜切，展現對立
氣勢。臉的朝向角度
不一致，彼此不同，
創造出畫面的律動
感。

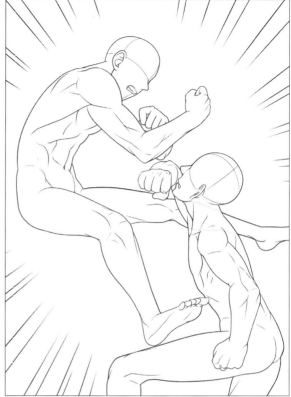

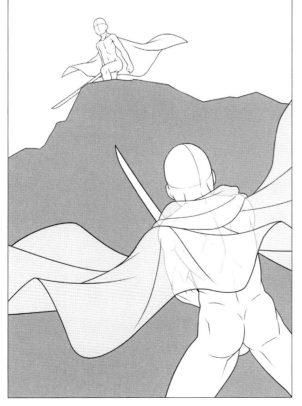

宿敵世仇

0205_08c

這張構圖其中一個角
色的位置較高，讓人
感覺彼此分屬不同立
場。懸崖上的角色，
讓人想像是武藝高強
或強大敵軍的角色。

05 對立關係的構圖

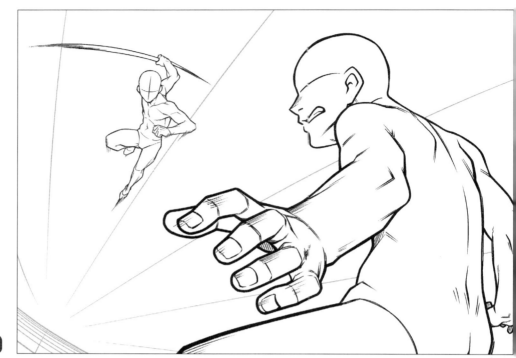

彼此對決

0205_09j

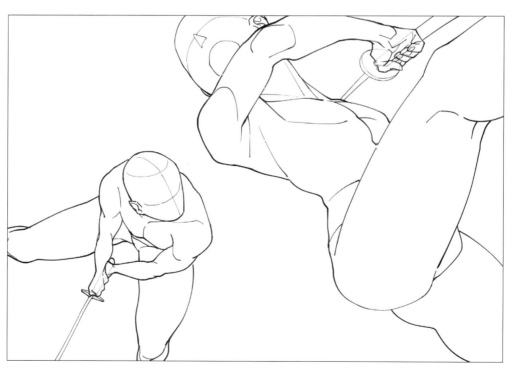

戰鬥白熱化

0205_10m

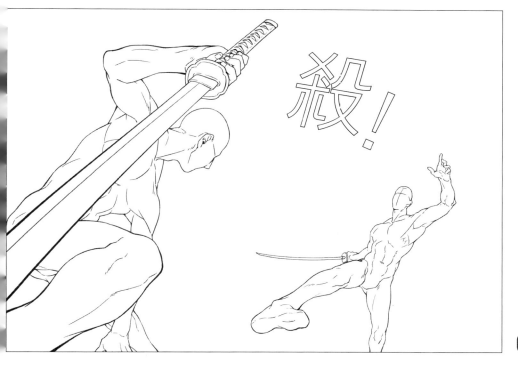

緊要關頭
0205_11g

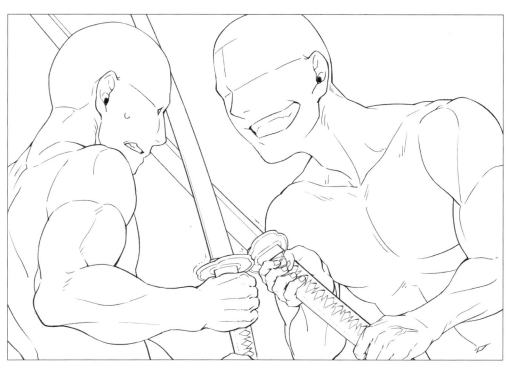

兵刃相接
0205_12g

05 對立關係的構圖

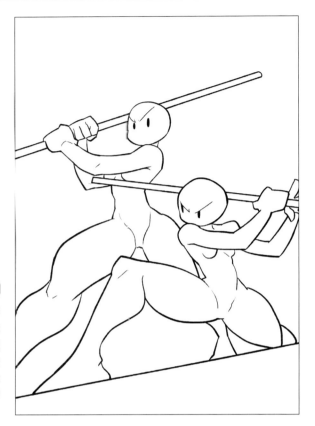

喜劇性戰鬥

0205_131

兩個角色手持的武器和地平線,將畫面構成曲折線條,不會讓人感到單調。可看出繪畫的巧思。P5是活用這個構圖的插畫範例。

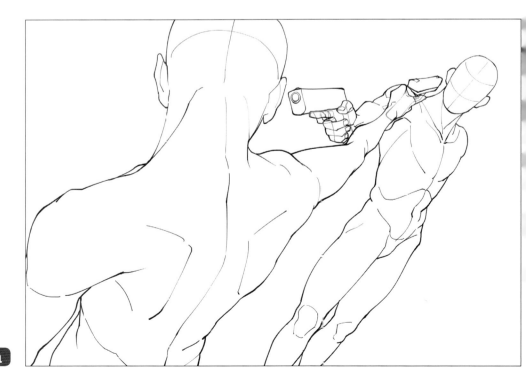

槍口相向

0205_14m

06 其他構圖

思念遠方戀人

0206_01c

兩人上下顛倒，沒有面對面，視線不一，可以看成身處遠方相互心繫，或是彼此心境不一的畫面。

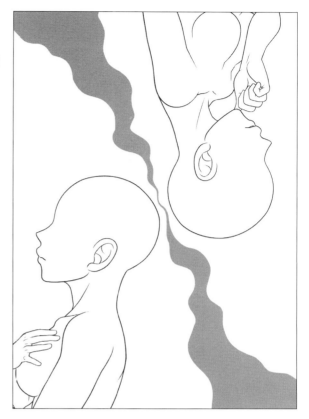

遭到追趕

0206_02i

放大描繪前面的角色，眼睛超出框外，無法看見。被身分未明的對手窮追猛趕，充滿無處可逃的壓迫感。

06 其他構圖

追至角落

0206_03i

角色集中在右邊的邊框，強調右邊角色無處可逃。如果將兩人角色備置在中央，就會弱化無處可逃的感覺。

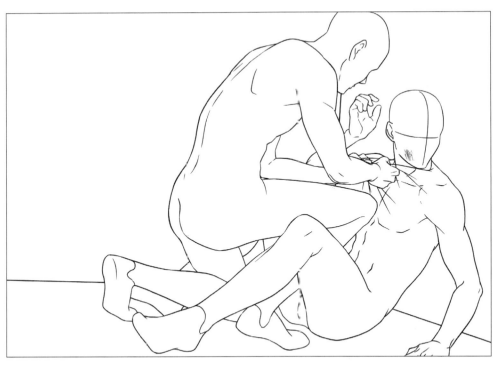

主從關係

0206_04i

一開始先描繪出兩人的全身像，再用傾斜裁切。增加跪下角色受到的壓迫感，可看作是責備隨從失職的場景。

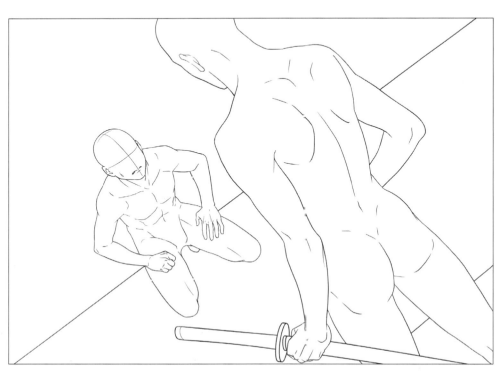

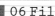

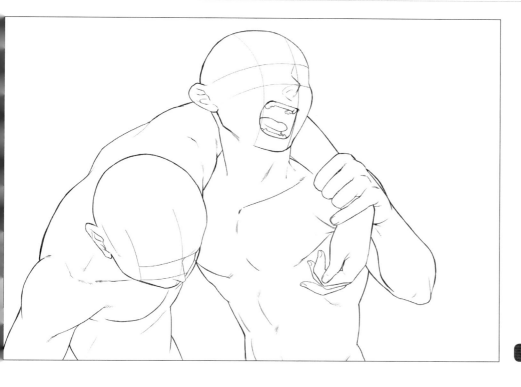

攙扶傷友
0206_05h

快睜開眼晴！
0206_06h

1Point 建議

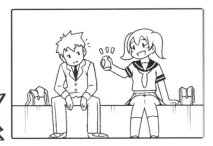

←【只用三分法思考時】

這樣也不是說不好，
但是單看這一張繪圖，
可能會不夠立體又無趣。

活用三分法！

知道三分法是一回事，
但總畫出無趣的構圖……。
這個時候，就思考一下【景深】吧！

即使是同樣的場景，同樣的三分法，
添加【景深】，就能創作出生動有趣的構圖！

稍微偏離三分法的線條也沒關係！

但是，想突顯的內容若太集中一隅或切半呈現，
都會形成不安定的構圖，所以請仔細確認，
想突顯的內容是否都收入在畫面中！

↓【三分線+景深思考時】
想讓人看到的部份就添加在景深中！看！
就可以營造出不錯的空間感！

總畫不好人物站姿時

・站姿不夠帥氣。
・只是直挺挺站著，不夠生動。
・畫面空洞，缺乏力道……等。

這是畫站姿繪圖時，大家都可能遇到的問題。
這個時候，就先讓我們來確認
【是不是有太多間隙和空白】

首先，在角色外面畫出方形圍住。
再確認區塊內有沒有很多莫名的間隙和空白。

如果區塊內的間隙和空白過多時，只要在間隙填補添加一些元素，就能瞬間成為力道十足的站姿繪圖！

在繪圖中畫上三分法的
線條，一看，不論哪張
圖的角色配置，
都符合在三分線的比例
線條上。

可分別使用於適合
「平面比較好！」
的場景，
和「想要有空間感　」
的場景。

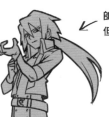

帥氣角色……
但是好像少了點什麼……

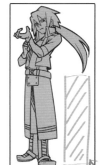

稍微
修改

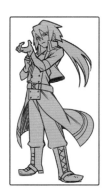

服裝修飾或
姿勢調整，
填補空白！

帥氣變身！

空白

Mri

01 3人組合的構圖

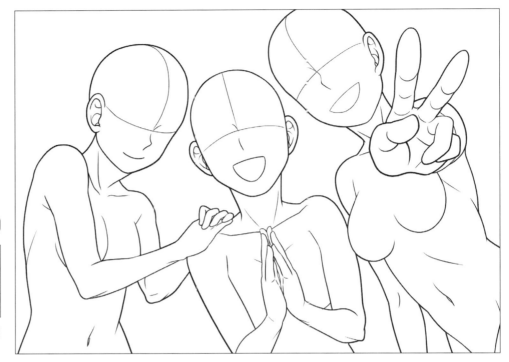

感情融洽！

`0301_01c`

臉部配置接近，強調
關係融洽。

嘻笑玩鬧

`0301_02f`

女孩密語

0301_03i

左右角色的姿勢引人
注目。直挺站立看起
來會過於嚴肅,腰部
描繪成微微傾斜等姿
勢,會讓整體看起來
更自然。

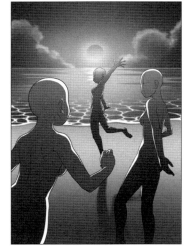

快過來!

0301_04c

角色視線曲折設計,
可引導觀賞視線。左
圖是描繪海邊夕陽的
範例。也可以試試搭
配海邊以外的背景。

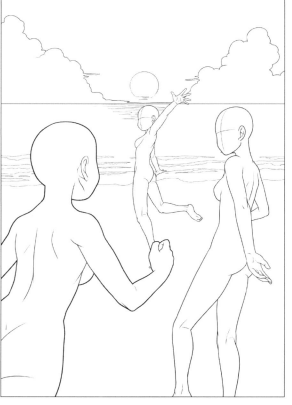

第1章 1人構圖

第2章 2人構圖

第3章 3人~4人構圖

第4章 團體登場的戲劇性構圖

01 3 人組合的構圖

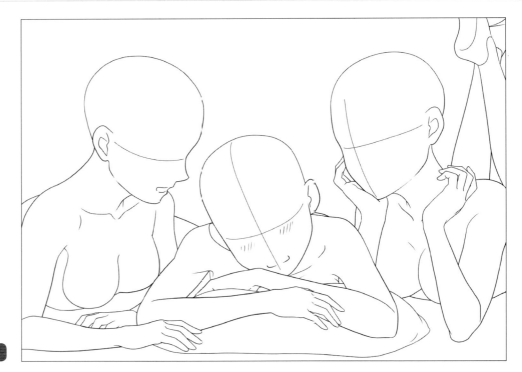

戀愛話題
0301_05i

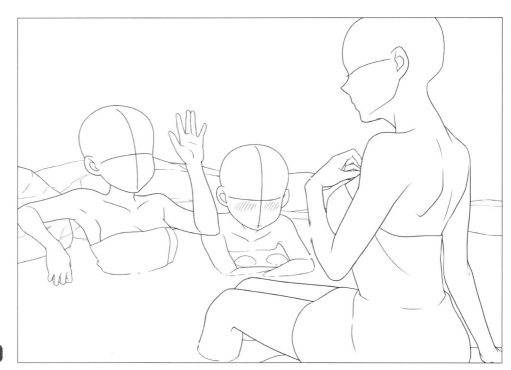

泡溫泉
0301_06i

坐著

0301_07e

從腳下往上拍的特殊
構圖。三人配置在和
緩曲線上。

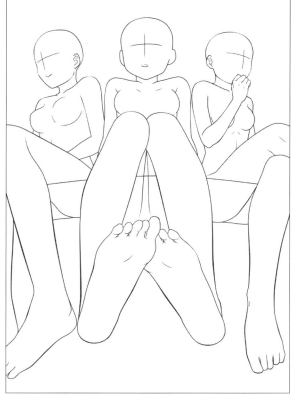

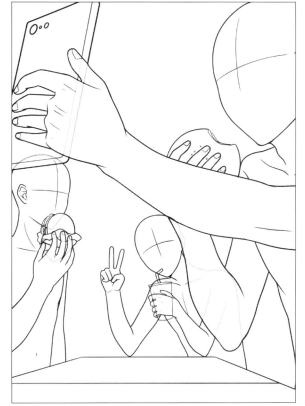

視覺焦點

自拍

0301_08k

以手機為中心畫出三
角形的構圖，將想描
繪的元素收入其中。
角色視線集中在手機
上，更能展現彼此的
好情誼。

01 3人組合的構圖

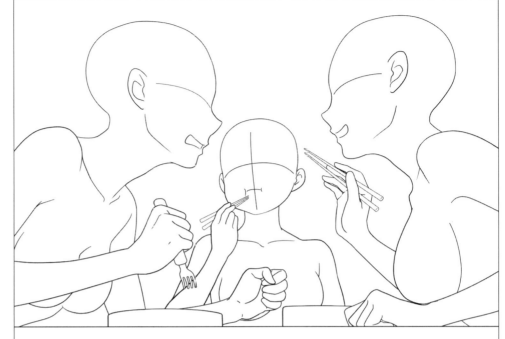

午餐聚會

0301_09i

左右對稱配置的兩個角色，邊吃飯邊激烈互表意見，景深的角色畫的較小，表現出以客觀態度看著眼前的兩人。

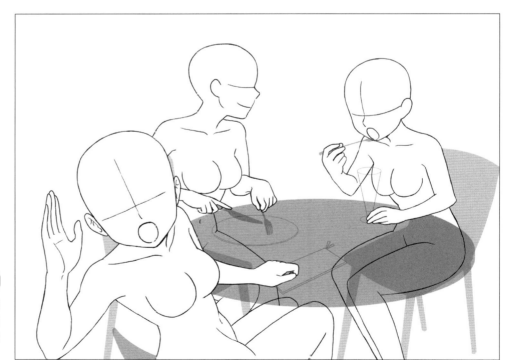

甜點時刻

0301_10f

前面角色描繪成正要點餐的樣子，是可以清楚看見三人表情的構圖技巧。

直線排列

0301_11c

對稱（左右對稱）的構圖，以對齊中線產生連結感。

損友三人組

0301_12g

這張構圖表現，比起連結感，更偏重每個人的性格。三人都擺出站立姿勢，但因為傾斜配置帶出動態感。

01 3 人組合的構圖

直探鏡頭

0301_13g

三人組看著攝影師
（或是另一個角色）
的構圖。左上方的空
間也可以配置標題。
（參考P123）

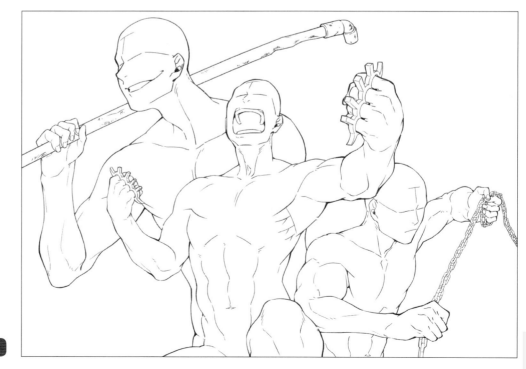

打鬧好友

0301_14g

武器在手 1

0301_15k

這張構圖是棍狀物構成的三角形，再搭配人物配置的逆向三角形。構圖表現出不安定又彼此信任的感覺。棍狀武器也可以替換成棍球、曲棍球或是球棒等運動配件。

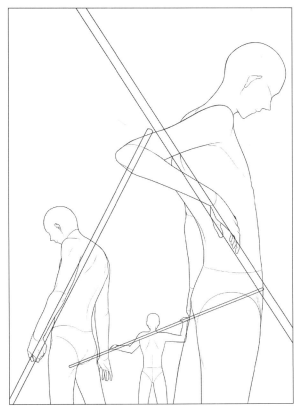

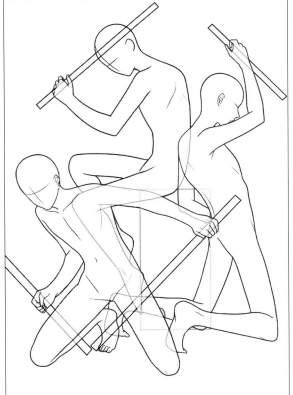

武器在手 2

0301_16k

這張是人物成平衡的三角形，加上武器成方形的構圖。利用多種圖形的組合，呈現讓人感覺資訊量超多的構圖。P2是活用這個構圖的插畫範例。

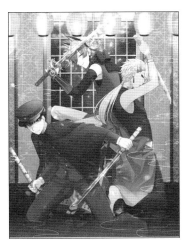

131

02 4 人組合的構圖

無憂四人組

`0302_01c`

用半圓形完成躺臥的
構圖，四人的姿勢不
同，展現每人不同的
個性。

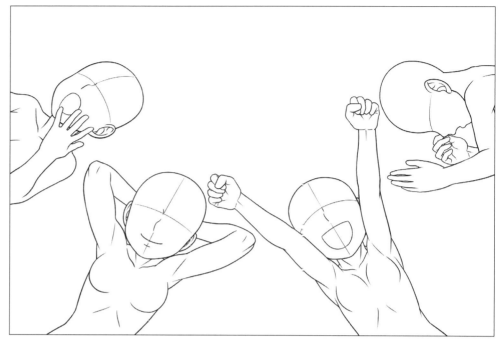

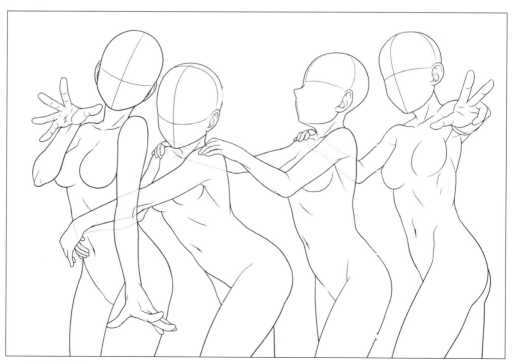

嬉笑玩鬧

`0302_02c`

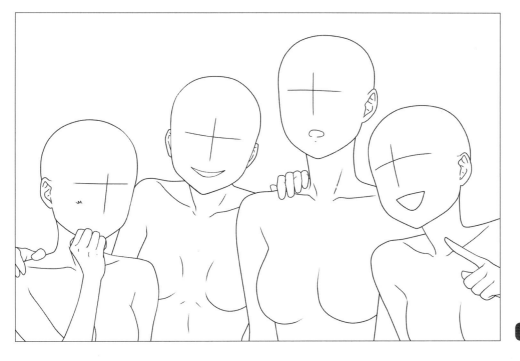

橫向並列
0302_03e

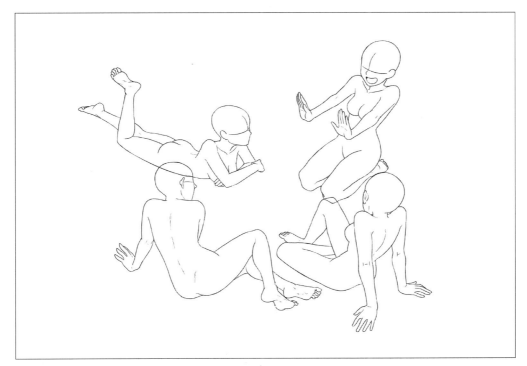

圍聚成圈
0302_04f

第1章 1人構圖

第2章 2人構圖

第3章 3人～4人構圖

第4章 團體登場的戲劇性構圖

02 4 人組合的構圖

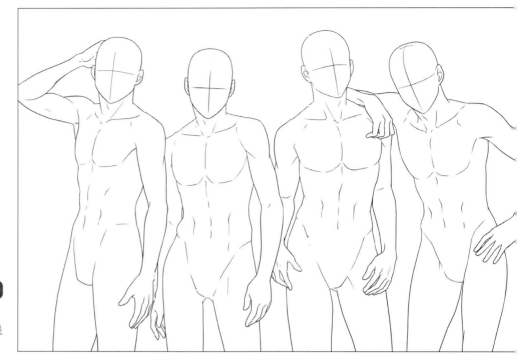

型男齊現

0302_05i

自然不做作的姿勢，
不是熱情路線，而是
酷帥 4 人組。

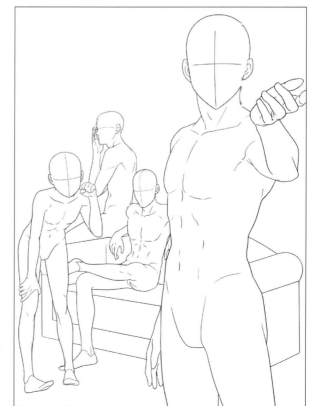

少女遊戲風格

0302_06i

前面的角色與上圖的
類型不同，是型男齊
聚令人心動的世界。

跳躍！

0302_07f

全員朝向畫面左邊，
即使姿勢不同，仍呈
現一致性的畫面。

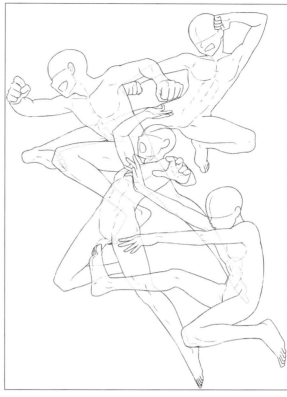

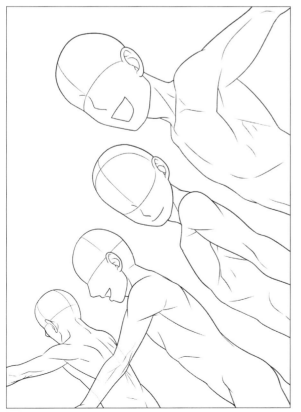

人氣團體

0302_08c

4人的手勢稍有不
同，讓畫面產生流動
感。

02 4 人組合的構圖

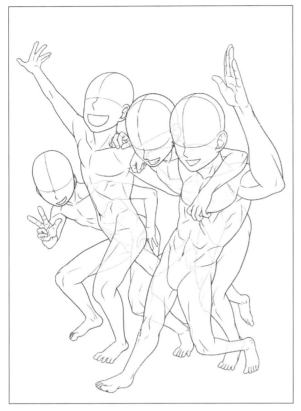

青梅竹馬

0302_09c

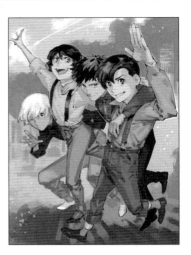

角色收進三角形框架比例的構圖，呈現出關係緊密的融洽感。P3 是以這個構圖為基礎創作的範例。

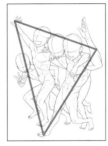

背對背站

0302_10k

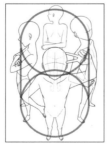

以圓柱狀框架比例配置角色的構圖。彼此背對背，卻仍散發感情融洽的氛圍。

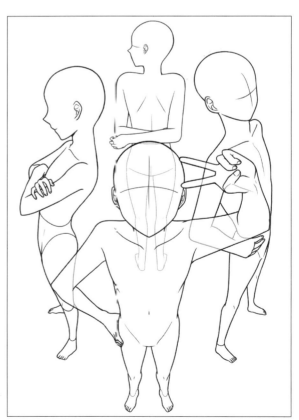

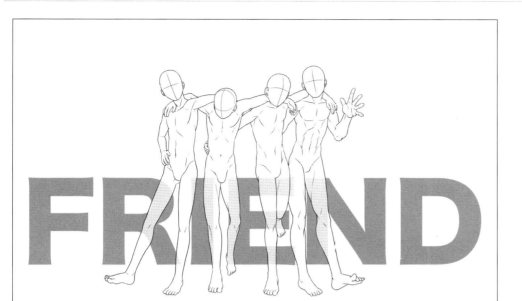

勾肩搭背

0302_11c

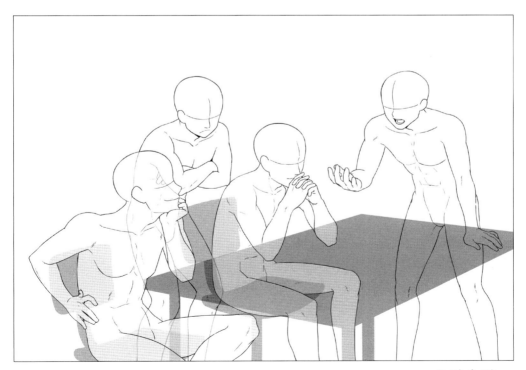

作戰會議

0302_12f

第1章　1人構圖

第2章　2人構圖

第3章　3人～4人構圖

第4章　團體登場的戲劇性構圖

03 三角關係、四角關係

三角戀愛

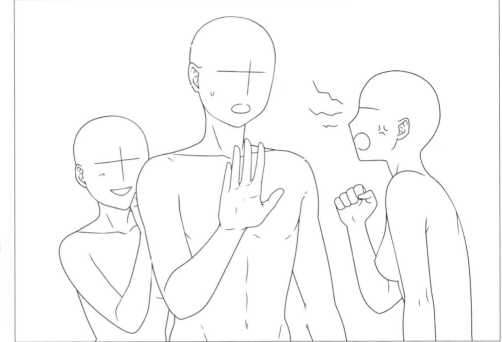

談話僵持

0303_01e

兩個女性角色的手勢引人注目。以握拳直接表現怒氣，和躲在男生背後的動作，兩者表現不同的性格。

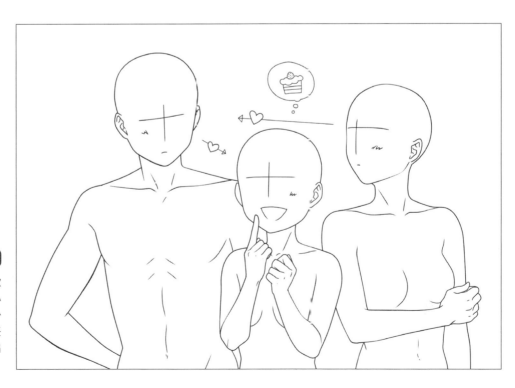

交錯愛戀

0303_02e

角色的視線朝向喜歡的那一方，並加上心型箭頭強調。中間少女的視線沒有朝向任何一方，表現出未陷入戀情的樣貌。

暗潮洶湧的
戀愛面貌

0303_03c

兩個女性的臉部高度不同，眼睛相連的線讓畫面產生律動感。中央的男性不是直挺站立，而是稍微地斜傾，表現出擺盪在兩位女性之間，心神不寧的狀態。

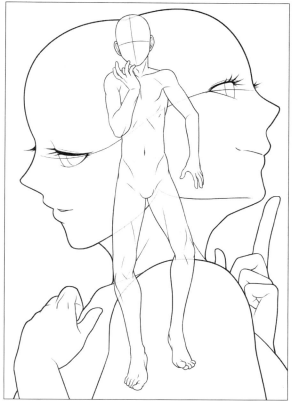

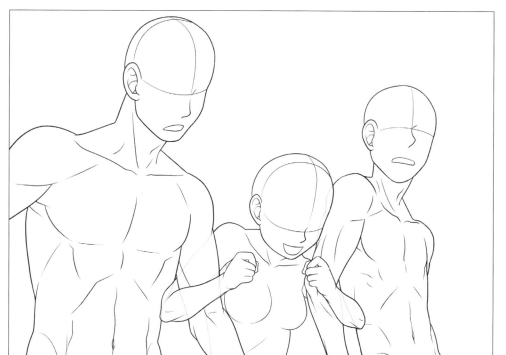

三人青梅竹馬

0303_04c

青梅竹馬的少女，處在兩位男性角色之間，沒有發現朝向自己的心意？

03 三角關係、四角關係

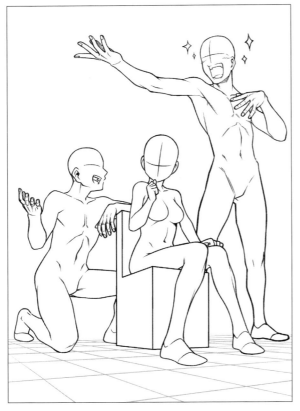

同時求婚

0303_05j

竟得到兩位男性的告白！誇張的演出手勢，引人注目的喜劇場景。

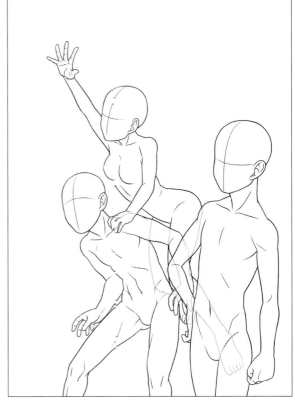

天真女孩

0303_06c

一位男性視線朝向女性，又或是沒有朝向任何一方，這將大大影響戀愛關係。

四角戀愛

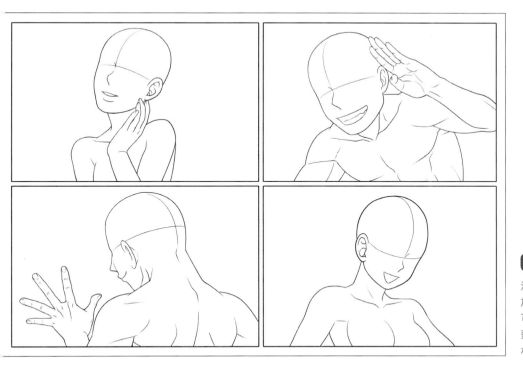

各種思念

0303_07c

漫畫或戲劇主要人物
放在方框的配置。也
可以在角色間加入箭
頭，變成說明關係的
相關圖示。

TITLE

戲劇風格

0303_08c

可描繪成被命運捉弄
的4人戀情，壯闊波
瀾的愛情劇插畫。

04 海報風格的構圖

槍戰動作片

0304_01d

電影海報插畫，團隊
3人持槍的華麗動作
戲。

傳說的戰役，

現在即將展開

奇幻故事

0304_02d

這張是正宗的奇幻電
影海報。持劍角色站
立中央，畫面雖小，
但配置在主角之位。

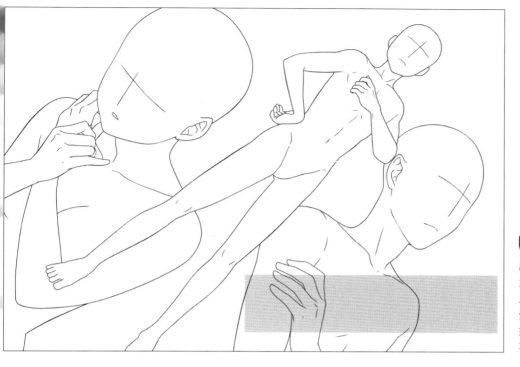

現代劇場

0304_03e

戲劇宣傳海報風格。
角色視線沒有交錯，
比較沒有戀愛劇的感
覺。感覺是主角們需
挑戰任務與目標的故
事。

戲劇群像

0304_04e

沒有特定姿勢、自然
不做作的 4 人，充滿
青春好友的氛圍。

第 *1* 章│1 人構圖

第 *2* 章│2 人構圖

第 *3* 章│3 人～4 人構圖

第 *4* 章│團體登場的戲劇性構圖

思考構圖的技巧

學到三分法等技巧，
並實際運用時，
要習慣性思考，
描繪角色姿勢時，
應該從哪個角度描繪，
才是最好的選擇。

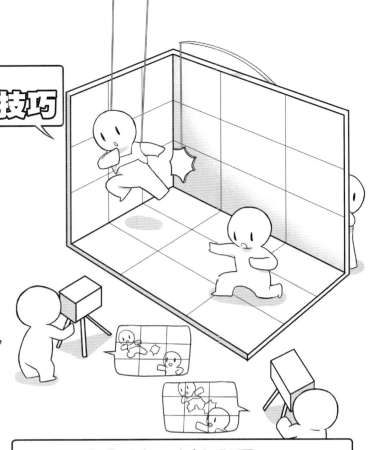

覺得好像少了一點什麼，
即使是這樣的姿勢，
只要稍微調整角度，
可能就會變得很好看。

思考站姿繪圖的技巧

站姿畫得好，就能傳達角色個性。
因此，多依照個性來思考描繪的姿勢吧！

活力滿滿的角色姿勢：
身體動作大，體型也大。
氣虛體弱的角色姿勢：
手腳收在身體內側，體型較小。
悠哉悠哉的角色姿勢：
全身無力慵懶，駝背體衰的樣子。

要意識到這些元素，
就能描繪區分出
各種動作姿勢，
完美表達多樣角色性格。

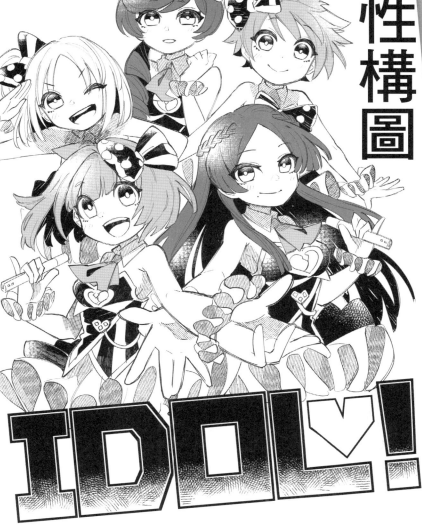

團體登場的戲劇性構圖

01 校園生活

上學場景

0401_01c

曲線配置在臉部的上方，自然將視線引導至每個人的臉上。

上當受騙

0401_02d

這也是在臉部上方配置弧線的構圖。將視線從景深角色轉移至前面角色。

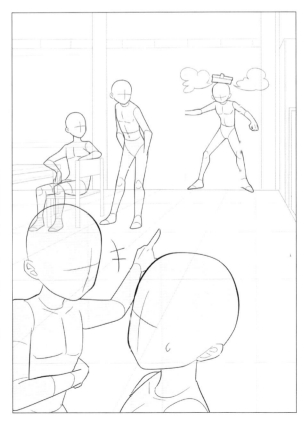

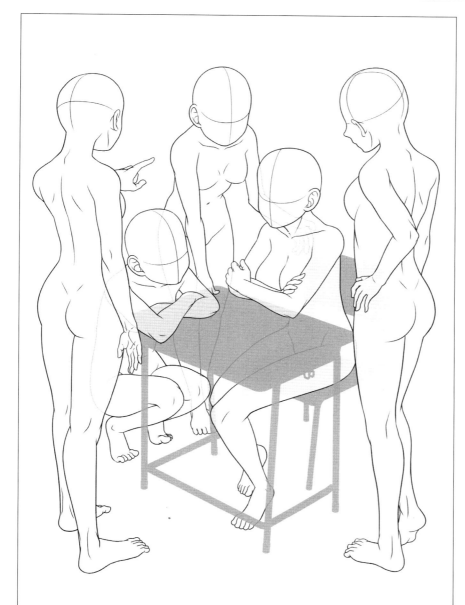

圍聚桌旁

`0401_03c`

角色左右平均配置在畫面中，描繪出空間感。營造出外部者難以加入同伴好友間的談話氣氛。

01 校園生活

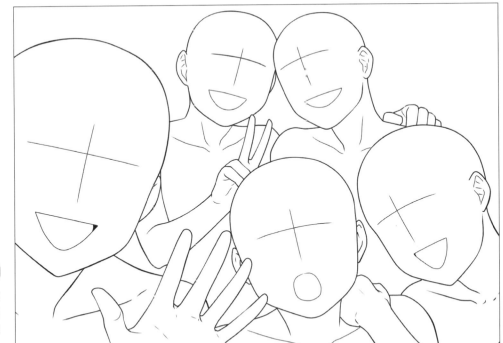

拍照留念
0401_04e

構圖中左邊角色的面
積最大，可讓人感到
她就是故事或團隊主
角。

齊聲應援
0401_05c

為社團活動加油的範
例。臉部位置交錯描
繪，表現出情緒激昂
的加油場景。

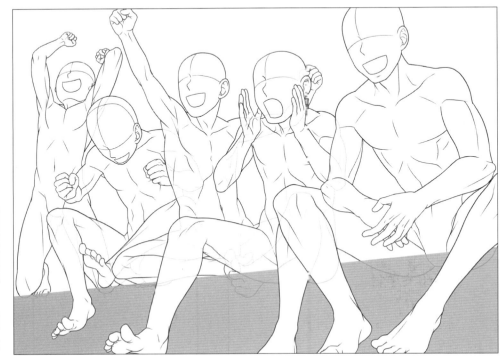

圍聚成圈

0401_06k

角色沿圓柱形配置的構圖。除了可以表現感情融洽的團體，也可以把對角線上的角色當作對手，呈現出①②③一組和④⑤⑥一組，團體對立的畫面。

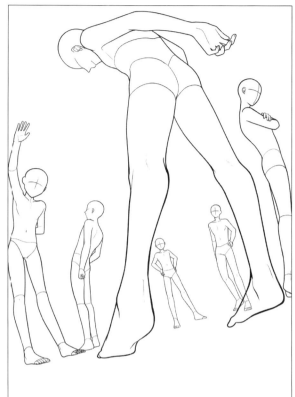

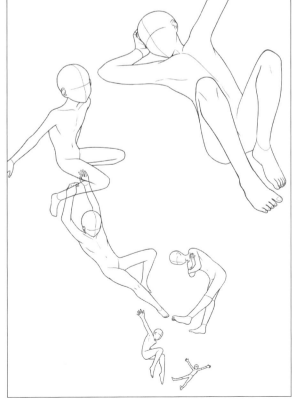

Title

空中姿勢

0401_07k

落下的角色構成漩渦形構圖。最大漩渦的中央可以放入標題，當成漫畫封面或是海報。

第*1*章 1人構圖

第*2*章 2人構圖

第*3*章 3人～4人構圖

第*4*章 團體登場的戲劇性構圖

02 偶像團體

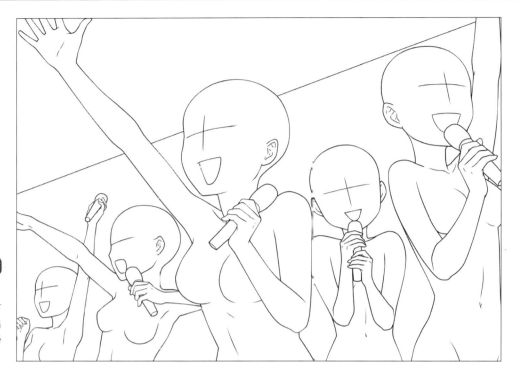

舞台喝采

`0402_01e`

聚焦角色臉的方向，從每人臉朝不同的方向來看，繪圖傳達出角色正面對許多粉絲。

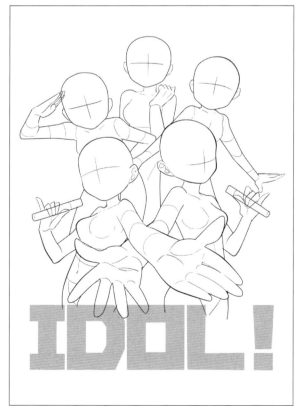

全員到齊！

`0402_02d`

5 位角色的臉部構成五角形，角色人數雖多，構圖仍有整體一致感。

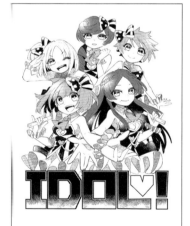

吸睛搶鏡

0402_03c

三人一組，如兩片板
子般配置於畫面，創
造出景深。

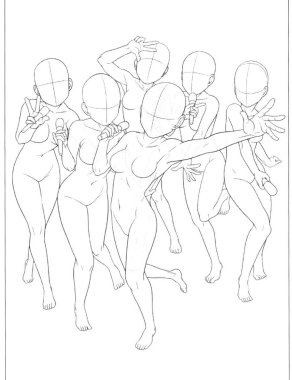

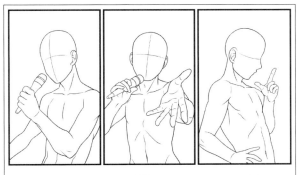

型男團體

0402_04c

角色收進整齊並列的
方格中，給人安定的
印象。由姿勢展現各
角色的個性。

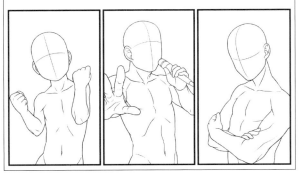

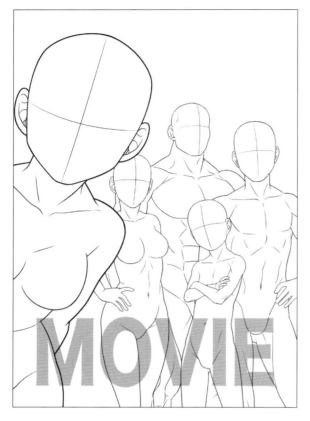

個性十足的夥伴們

0403_01c

主角（左邊）和其他夥伴們。這是海報等經常使用的構圖。

英雄團隊

0403_02c

全體人員全部集中在菱形區塊內，增強組織感和全員一體的團隊感。

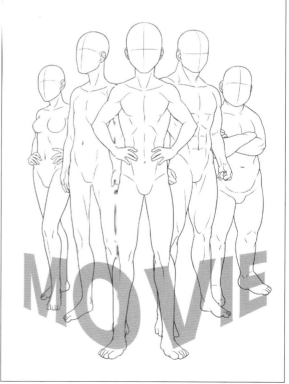

故事高潮

0403_03c

角色目光集中一點的
構圖。可讓人感覺到
發光的一點,是故事
重要的元素。

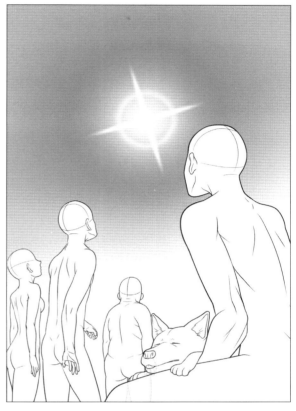

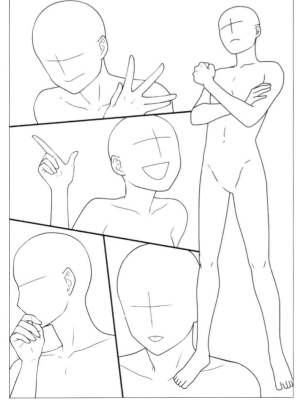

漫畫風格

0403_04e

右邊站立的角色是隊
長角色。小區塊部分
以不安定的斜線分
割,當中角色的面向
各異。大家個性十足
勝於一致感,令人感
覺團隊的特殊調性。

03 團隊合作

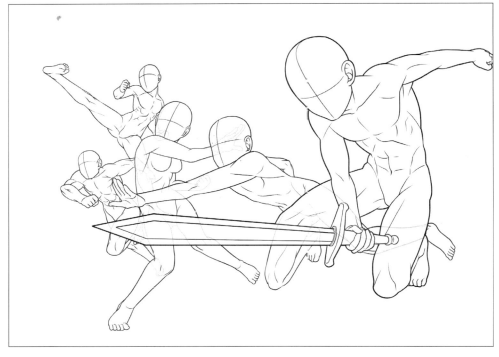

共同作戰
0403_05c

結合了兩個三角形框架比例，讓整體構圖不但充滿躍動感，還維持安定一致的感覺。

挑戰大魔王
0403_06d

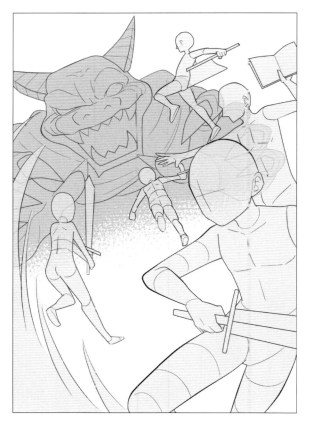

每個人的姿勢各異，但都集中朝向景深的一點（大魔王），這樣的構圖，可以讓人感受齊力抗敵的團隊力量。

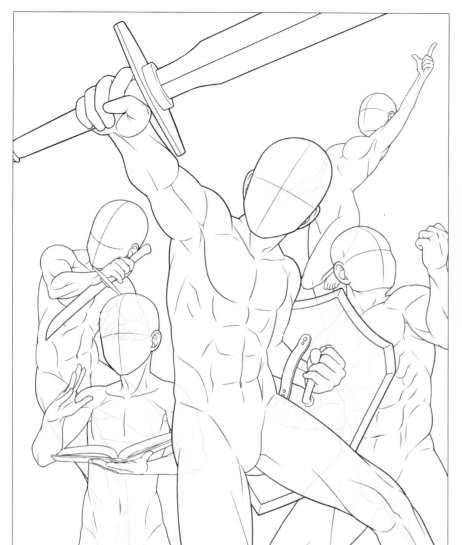

勝利到手！

`0403_07c`

角色配置於圓形中，另一邊，景深角色躍起，表現氣勢。這是在有意識以圓形框架構圖，又想突破框架時，故意打壞結構的設計技法。

插畫家介紹

請參考本書姿勢插畫檔名的最後一個字，從最後一個英文字，可得知負責繪製的插畫家。

0000_00 a ➡ 繪圖的插畫家

a SAKO

現居福岡的自由業插畫家，從事裝禎畫與角色設計等工作。繪畫構圖會留意思考呈現的美感與親切感。
pixiv ID：22190423　Twitter：@35s_00

b YANAMi

執筆：彩色插畫（P7）、構圖的基本解說（P12〜42）
自由業插畫家，東洋美術學校講師。著作有『※中年大叔各種類型描繪技法書』『※男女臉部描繪攻略』，共同著作有『和服繪畫技法』、『獸耳的描繪技法』、『姿勢與構圖的法則』等。（※中文版由北星圖書公司出版）
pixiv ID：413880　Twitter：@yyposi918

c HARUKA

執筆：COLUMN（P84）
曾當過漫畫家、有遊戲繪圖經驗的阿宅，現在自由承接遊戲角色描繪的案件，還是專門學校的講師，無憂無慮從事自己喜歡的工作。
pixiv ID：168724　Twitter：@haruharu_san

d 安田昴

執筆：扉頁畫（P145）、協助：構圖想法
精細漁畫家。生活就是吃飯！插畫！遊戲！睡覺！
HP：https://danhai.sakura.ne.jp/index2.html
pixiv ID：1584410　Twitter：@yasubaru0

e YOGI

執筆：扉頁畫（P43）
自由業插畫家。
想要將各種題材都畫成柔軟樣貌的繪圖。
pixiv ID：10117774

f 內田有紀

漫畫插畫家和專門學校的講師，多從事商業漫畫、應用程式或Mukku的漫畫、實用書籍小插畫等的各種繪圖工作。
pixiv ID：465129　Twitter：@uchiuchiuch yan

g 藤科遙市

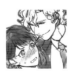

執筆：彩色插畫（P4）、扉頁畫（P123）
這次雖然是有關構圖的書籍，但其實平常都憑感覺「這樣畫比較帥氣吧！」，沒有這麼依照規則繪畫。總之，順勢感覺最重要！
HP：https://galileo10say.jimdofree.com/

h 高田悠希

執筆：COLUMN（P144）
以關西為活動範圍，從事作家與講師的工作。負責電子雜誌『AA之女』的連載。以創作為主軸天天特訓中，喜歡描繪生物的各種面貌。如果這次書中的作品能讓大家開始開心繪圖，那就太棒了！
pixiv ID：2084624　Twitter：@TaKaTa_manga

i
GENMAI*ACE 鈴木

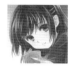

蘋果阿宅，曾從事平面設計、描繪插畫、偶爾畫漫畫。著作有「描繪手腳的基本課程」等實用書，還畫過很多遊戲等。
pixiv ID：35081957　Twitter：@ACE_Genmai

j
MRI

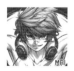

執筆：COLUMN（P122）
表面從事手機應用程式類工作的插畫家。最近的困擾是沒有多餘的時間打最愛的遊戲。
HP：http://broxim.tumblr.com/
Twitter：@No92_MRI

k
虎狼SAKIRI

執筆：彩色插畫（P2）
一邊摸索著如何每天快樂繪圖，一邊生活。

l
RARIATOO

執筆：彩色插畫（P5）
這次的彩色插畫是想利用魄力十足的構圖描繪出來。彩色插畫中的角色名稱，黑色的叫桃華，紅色的叫鬼姬。
pixiv ID：794658　Twitter：@rariatoo

m
SANDATO

只畫喜歡的題材。
pixiv ID：6233911　Twitter：@TORINIKU_333

n
海鼠

執筆：彩色插畫（P6）
自由業插畫家，從事書籍插畫和角色設計等繪圖工作。
pixiv ID：5948301　Twitter：@NAMCOOo

o
神威NATUKI

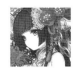

執筆：彩色插畫（P8）、扉頁畫（P85）
自由業插畫家兼漫畫家，以書籍、TCG遊戲角色的設計為主要繪圖工作。喜好大正浪漫、和風、獸耳和奇幻風格。
HP：https://gyokuro02.web.fc2.com/
pixiv ID：10285477　Twitter：@n_kamui

p
MURASAKI

自由插畫家，喜歡描繪魅惑型年輕人～老人、肌肉。
pixiv ID：411126

HAMU梟

執筆：彩色插畫（P3）、協助：構圖想法
從事自由繪畫與漫畫繪圖。
pixiv ID：1773091　Twitter：@hamuhukurou

伊達爾

協助：構圖想法
想隨心所欲的繪畫，主要題材是機器人、少女、怪獸、超大素體人物畫，著作有「※超級Q版人物姿勢集」系列等（※中文版由北星圖書公司出版）。
pixiv ID：831056　Twitter：@yielderego

CD-ROM 的使用方法

本書刊登的姿勢插畫，以psd、jpg 的檔案格式全部收錄於 CD-ROM 中。可適用於各種繪圖軟體，如：『CLIP STUDIO PAINT』、『Photoshop』、『FireAlpaca』、『Paint Tool SAI』。請放入CD-ROM專用硬碟開啟使用。

Windows

CD-ROM 放入電腦後，會自動開啟視窗或顯示對話窗塊，請點擊「開啟資料夾以檢視檔案」。

※可能會因為 Windows 版本而有所不同。

Mac

CD-ROM 放入電腦後，桌面會顯示圓盤狀的圖示，請雙點擊該圖示。

CD-ROM 中將姿勢插畫分別收錄在「psd」、「jpg」的資料夾中，可自由設計使用，例如：點開想使用的插畫，加上服飾與髮型；或是複製想使用的部分貼在原稿上。

這是以『CLIP STUDIO PAINT』軟體開啟檔案為例。psd 格式的插畫可穿透，所以很方便貼在原稿上使用。或是在上面多加一層，描繪線稿製作成插畫也很方便。

BONUS DATA!

CD-ROM「other_bonus」資料夾中有未刊登在本書的姿勢插畫，也請大家記得參考！

01e 可愛拳擊　　　**04e** 感情融洽的男子四人組
02c 背對背　　　　**05c** 唱歌的男偶像
03c 年齡有差距的兩人　**06g** 跳舞時刻

使用授權

本書與 CD-ROM 所收錄的姿勢插畫，全部皆可免費臨摹。購買本書的讀者可以臨摹、加工等自由使用。不會產生著作權費用與第二次使用費，也不需要標記授權許可。但是姿勢插畫的著作權歸屬為負責創作的插畫家。

這是OK

- 仿描（臨摹）本書刊登的姿勢插畫。添繪服飾或髮型繪製成原創插畫，在網站上公開插畫。

- 將 CD-ROM 收錄的姿勢插畫，貼在數位漫畫或插畫的原稿上使用，添繪服飾或髮型繪製成原創插畫，並將插畫刊登在同人誌或公開在網站上。

- 參考本書與 CD-ROM 所收錄的姿勢插畫，創作成商業漫畫的原稿，用於刊登在商業雜誌的插畫。

禁止事項

禁止複製、發布、讓渡、轉賣本 CD-ROM 收錄的資料（亦禁止加工轉賣）。亦不得用於以 CD-ROM 收錄的姿勢插畫為主的商業販售、插畫範例（扉頁、專欄、解說頁面的範例）的臨摹。

這是NG

- 複製 CD-ROM 當作朋友贈禮。
- 複製 CD-ROM，免費發送或收費販售。
- 複製 CD-ROM 資料，上傳網路。
- 不是姿勢插畫，而是仿繪（臨摹）插畫範例，公開在網路。
- 直接複印姿勢插畫，做成商品販售。

謝絕事項

本書所刊登的姿勢，都是以好看為描繪的優先考量。有些是在漫畫或動畫中，科幻風特有的武器拿法和戰鬥姿勢。這些姿勢可能與實際的武器使用和武術規則有所差異，敬請見諒。

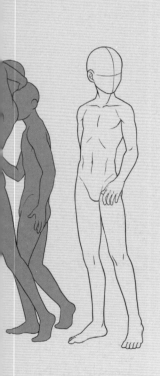

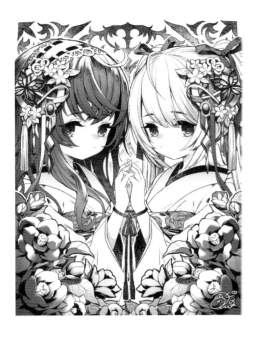

國家圖書館出版品預行編目（CIP）資料

襯托角色構圖插畫姿勢集 / HOBBY JAPAN 作；黃姿頤翻譯.
-- 新北市：北星圖書，2020.10
　　面；　公分
ISBN 978-957-9559-45-4(平裝附光碟片)

1. 漫畫 2. 繪畫技法

947.41　　　　　　　　　　　　　　1090 6314

襯托角色構圖插畫姿勢集
1 人構圖到多人構圖 畫面決勝關鍵

作　　者／HOBBY JAPAN
翻　　譯／黃姿頤
發 行 人／陳偉祥
發　　行／北星圖書事業股份有限公司
地　　址／234 新北市永和區中正路 458 號 B1
電　　話／886-2-29229000
傳　　真／886-2-29229041
網　　址／www.nsbooks.com.tw
E - MAIL ／ nsbook@nsbooks.com.tw
劃撥帳戶／北星文化事業有限公司
劃撥帳號／50042987
製版印刷／森達製版有限公司
出 版 日／2020 年 10 月
I S B N ／ 978-957-9559-45-4
定　　價／360 元

キャラが映える構図イラストポーズ集
© HOBBY JAPAN

臉書粉絲專頁　　LINE 官方帳號